手把手教你学摄影

王力军　张丹　编著

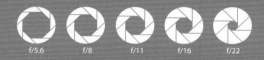

f/5.6　　f/8　　f/11　　f/16　　f/22

U0274560

清華大學出版社
北 京

内 容 简 介

在按下相机快门的一瞬间，到底发生了什么？本书从摄影最重要的基本功——曝光开始，通过通俗易懂的语言和丰富翔实的案例，讲解摄影的实用技能。主要内容包括摄影的实质、准确曝光的技巧、测光、影响曝光的因素、摄影曝光三要素的综合运用、常用的曝光技巧、色温与白平衡、曝光的后期调整。本书通过循序渐进的知识点讲解，帮助读者了解并熟悉对焦、快门速度、光圈大小、ISO值等操作方法。

书中内容丰富，案例通俗易懂，并且配有配套微视频，适合中职、高职和大学本科摄影专业的学生，以及其他摄影爱好者学习。

图书在版编目(CIP)数据

手把手教你学摄影 / 王力军，张丹编著. -- 北京：清华大学出版社，2025. 4.
ISBN 978-7-302-68592-0
Ⅰ. J4
中国国家版本馆CIP数据核字第2025KR7972号

责任编辑：张　瑜
封面设计：李　坤
责任校对：吕春苗
责任印制：刘　菲
出版发行：清华大学出版社
　　　　　网　　　址：https://www.tup.com.cn, https://www.wqxuetang.com
　　　　　地　　　址：北京清华大学学研大厦A座　　　　邮　　编：100084
　　　　　社 总 机：010-83470000　　　　　　　　　　邮　　购：010-62786544
　　　　　投稿与读者服务：010-62776969, c-service@tup.tsinghua.edu.cn
　　　　　质量反馈：010-62772015, zhiliang@tup.tsinghua.edu.cn
印 装 者：小森印刷（北京）有限公司
经　　销：全国新华书店
开　　本：170mm×240mm　　　印　　张：8.5　　　字　　数：205千字
版　　次：2025年4月第1版　　　印　　次：2025年4月第1次印刷
定　　价：59.80元

产品编号：103079-01

编 委 会

主　任：黄喜国

副主任：彭险峰　方　志

摄影说白了就是曝光的过程——来自被摄物的反射光进入镜头，然后在感光材料（元件）上成像并记录下来就得到了照片。相机尤其是数码相机，具有较完善的控制曝光的功能，摄影者应熟练掌握并灵活运用，这是拍出好照片的基础。初学摄影的朋友，应该重视曝光这项基本功的练习。

曝光看起来很简单，快门一按就完成了。随着相机越来越智能化，我们似乎无须考虑怎样控制曝光，只用按下快门甚至只用冲着相机喊一声就可以轻易得到一张"不错"的照片。然而，所谓的"智能"只是参数设置的自动化，拍摄者的意图并不能完全被相机的"智能"体现出来。我们有时甚至会发现，相机的"智能"如同"智障"，拍出的照片与我们的想法大相径庭。因此，按下快门是融合了拍摄者思想的综合性操作，我们应该熟练驾驭自己的相机，并且在每一次拍摄时控制好曝光。

不过，由于相机的功能比较复杂，厚厚的使用说明书、专业的表达，足以把初学者弄得晕头转向甚至阻碍学习的步伐。大家似乎也难以找到一本合适的教材，能够把那些烦琐的功能，尤其是控制曝光的功能一点一点弄清楚。

我们将通过这本书，试着把复杂的东西说简单点、通俗点和细致点，以便于大家理解。尊重初学者，抓住关键，化整为零、化繁为简、化难为易，切实解决大家的困惑，帮助大家克服畏难情绪，优化学习流程，引导大家勤于动手、乐于动手，打牢曝光这个最重要的基础。这就是编写本书的初衷。

需要说明的是，因为主题是讲曝光，所以本书刻意忽略了摄影中的其他知识或仅做简要介绍，这样可以避免干扰、突出主题。章节内容也分成了"学习目标""内容详解""巩固""拓展"四个部分，让大家明确重点，突破难点，及时巩固和延伸学习内容。其中，"拓展"内容为学习提示，给学有余力的读者一些学习建议，以拓展读者知识面，加深读者对章节内容的理解。

本书由武汉市黄陂区职业技术学校王力军老师、张丹老师担任主编。本书的编写得到了武汉市黄陂区职业技术学校各位领导和专家的支持。武汉市黄陂区职业技术学校黄喜国校长、彭险峰副校长、方志副校长担任本书总策划，并提出了宝贵的编写建议。在此表示衷心的感谢！

为便于学习，本书还提供了相关知识点的配套微视频，读者可以扫码观看，希望能够给各位读者以帮助和启发！

特别提示：

由于不同品牌和型号的数码相机在操作上有一定差异，本书无法一一对应讲解，实际操作时，请结合本书和相机说明书进行。

编　者

目　录

第 **1** 章

摄影的实质

 学习目标

1. 了解小孔成像的原理。
2. 了解摄影曝光的过程。

我们身边的物体，有的自己会发光，有的反射光，所以我们可以看到它们。假设在一个密闭的室内，没有任何光源，肯定是漆黑一片，伸手不见五指。而一旦打开门窗让光射进来或是打开室内的照明灯，我们就可以看到里面的东西，这是那些东西反射了光的缘故。

光是沿直线传播的。大约在两千四百年前的战国时期，我国墨家学说创始人墨子就发现了光的这个特性。他带着学生做了一个实验：设置了一个密闭的且没有任何光源的房屋，在其中一面墙上凿了一个小孔，屋外的人反射的光通过小孔映射到屋内的墙上，形成了倒立的人像，如图1.1所示。

第1课
摄影的实质

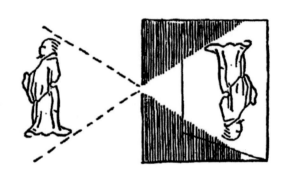

图1.1　墨子小孔成像实验示意图

墨子的小孔成像实验证明了光是沿直线传播的，这个实验堪称人类历史上第一次"摄影"。正因为光的这个特性，现实生活中的物体才可能变成二维影像。

然而，在墨子之后的千百年间，由于科学技术发展的水平有限，人们无法将得到的影像通过某种介质直接留存下来。直到18世纪中叶，人类才逐步发现某些材料具有感光性能，这使得留存影像成为可能。随着探索和研究的逐渐深入，新的、感光性能更为优秀的感光材料不断被发现，摄影术便随之诞生、发展和普及，逐渐成为一门艺术。

在1827年前后，法国人尼埃普斯将其发明的感光材料放进暗盒，利用原始的镜头，试图将窗外景色的影像留下来。经过长达八小时曝光之后，这种用沥青制作的原始感光材料上终于留下了影像的痕迹。尼埃普斯用特殊方式对其冲洗定影，终于得到一张风景照片，据说这是人类最早的存世照片，如图1.2所示。

不难看出，摄影的过程可以分为两个部分：成像和留存影像。相机据此而设计：镜头是成像装置，机身则是影像留存装置。工作过程就是被摄物反射的光通过镜头后形成影像，映射在感光物质上得以留存，这个过程被称为"曝光"。

所以说，摄影的实质就是曝光。

那么，数码相机又是怎样曝光的呢？被摄物反射的光通过镜头形成影像，映射在感光元件上，形成一组电子信号。这些电子信息经转换成数字信号后，成为数码图片文件，然后保存于存储卡中。数码相机就是这样完成曝光的。

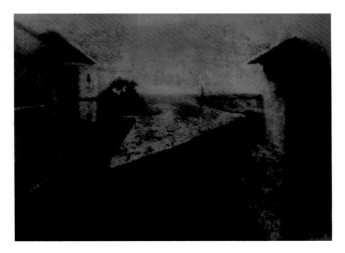

图 1.2　人类最早的存世照片《窗外风景》

☑ 巩固

1. 摄影的实质是（　　　）。
2. 数码相机的成像装置是（　　　）。
3. 数码相机成像后是怎样变成照片的？

拓展

1. 了解摄影史上感光材料的发展经历了哪些阶段。
2. 了解数码相机的组成。

第2章

摄影时如何准确曝光

学习目标

1. 学习用曝光量指示标尺判断是否准确曝光。
2. 了解照片明暗的三个层次及其与曝光的关系。
3. 学习通过观察直方图来判断曝光情况。
4. 了解曝光补偿并利用曝光补偿调整曝光。

每一次按下快门之前，我们必须思考怎样"准确曝光"。控制好曝光是摄影在技术层面的核心问题，也是学习摄影最重要的基本功。虽然后期可以通过"数码暗房技术"在一定程度上弥补前期曝光不准确的弊端，但任何后期处理都会对数码照片的画质产生影响。因此，依赖于后期处理是不严谨的摄影态度，绝不是一个好习惯。要想获得高品质的照片，就应该在前期下足功夫，力求准确曝光。

怎样才算是准确曝光？曝光的结果当然是得到照片。从视觉角度来看，图2.1所示的照片中，主体明暗程度合理，没有过暗或过亮，主体鲜明而突出，通常认为这样的曝光就是准确的。虽然从视觉上可以简单直观地判断曝光准确与否，但是由于呈现照片的载体不同，同一张照片表现出来的明暗程度可能会有差异，这会使得从视觉来判断曝光缺乏准确性。比如，同一张照片在两部屏幕亮度不同的手机上呈现出的明暗程度是不一样的；再比如，同一张照片在电脑显示屏上看起来比较明亮，但印刷出版时却显得偏暗。也就是说，判断曝光是否准确不能只凭眼睛的主观感受。

第 2 课
曝光模式

图 2.1　一张曝光准确的照片

[2.1] 曝光量指示标尺和曝光等级

第 3 课
曝光量指示标尺

初学者习惯于用眼睛来判断曝光是否准确，因此，很容易出现这样的情况：拍一张，看一张。这也不是一个好习惯，因为这样效率太低了！我们不能总是在曝光结束之后再观察曝光是否准确，然后再做调整重新拍摄，这会错过最佳的拍摄时机，有些精彩瞬间往往很难再现。我们应该训练自己养成一个习惯：在按下快门前就快速判断曝光是否准确。这个习惯会使曝光的准确率大大

提升。在某些时候，比如抓拍重要瞬间时，因曝光不准（曝光过度或曝光不足）而造成拍摄失败是无法容忍的。

那么，如何在按下快门之前就快速判断曝光是否准确？

如图 2.2 所示，在数码相机的光学取景器、液晶监视器或液晶显示屏上都可以看到一个标尺，叫作曝光量指示标尺，它就是用来提示曝光是否准确的。在大多数情况下，我们可以将曝光量指示标尺作为曝光准确与否的参考。

图 2.2　光学取景器和液晶显示屏中的曝光量指示标尺

曝光量指示标尺是一个标有刻度的横向坐标轴，正中间较粗的刻度线代表 0，其右侧是正数，左侧是负数。如图 2.3 所示，当指针指向正中间的刻度时，表示曝光正常（相机确定的标准曝光）；指针指向中间刻度左侧则表示曝光偏弱；指针指向中间刻度右侧则表示曝光过强。

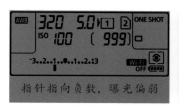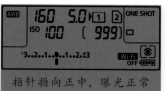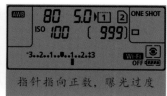

图 2.3　曝光量指示标尺反映的曝光情况

相机通过曝光等级来计算或比较曝光量。在曝光量指示标尺上，相邻两个整数刻度表示的曝光量相差 1 级，即曝光等级相差 1 级。

初学摄影的朋友可将曝光量指示标尺作为判断曝光是否准确的依据：当指针指向中间刻度 0 时，就认为曝光是准确的。

数码相机提供了若干曝光模式，现在我们在程序自动曝光模式下来感受一下曝光量指示标尺的作用。程序自动曝光模式也称 P 模式，如图 2.4 所示。

在程序自动曝光模式下，对准拍摄对象半按快门，相机会完成对焦（镜头对焦模式须设置为 AF，即自动对焦）并自动进行测光（详见第 3 章）以确定曝光量。因为在程序自动曝光模式下相机会根据测光结果自动决定曝光量，所以此时曝光量指示标尺指针会一直指向中间刻度，如图 2.5 所示，曝光将始终是"准确"的。

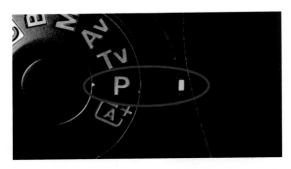

图 2.4　数码相机的程序自动曝光模式标识为"P"

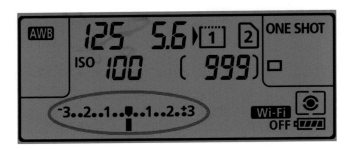

图 2.5　在程序自动曝光模式下，指针会一直指向曝光量指示标尺中间刻度

☑ 巩固

　　曝光量指示标尺正中的刻度表示（　　　），指针指向它时表示曝光（　　　）；指针指向中间刻度左侧则曝光（　　　），指针指向中间刻度右侧则曝光（　　　）；相邻两个整数刻度表示的曝光量相差（　　　）或者说曝光级别相差（　　　）级。

[2.2] 照片的明暗层次

第 4 课
什么是准确曝光

　　事实上，相机是有点"傻"的，它会根据测光结果"自以为是"地认为自己决定的曝光量是准确的。如上所述，在程序自动曝光模式下，相机会让曝光量指示标尺的指针始终指向正中间以示当前曝光是标准曝光。然而，我们所处的拍摄环境光线条件常常比较复杂，这会影响到测光结果，因此，所谓标准曝光并不能完全保证曝光准确。我们只能将相机的"决定"作为判断是否正确曝光的一个关键性参考依据，从而降低曝光不准确的出现概率，这样也可为后期调整留有余地。

　　通常我们应该这样做：拍摄时在取景器中观察曝光量指示标尺指针的位置以判断曝光情况；完成拍摄后查看照片，看曝光是否准确。

　　那怎样看照片的曝光是否准确呢？我们先来看一张人物照片。在图2.6中，人物直接受光的部分很亮，如面部和胸部的部分区域；背光的部分比较暗，如帽子、后颈部以及肩背等区域；而在亮部和暗部之间则是明暗自然过渡的区域。在通常情况下，照片表现出的明暗层次就如图2.6所示，包括亮部（明）、暗部（暗）和中间部（灰）三个层次。

图2.6　一张明暗层次分明的人物照片

　　在图2.6所示的照片中，人物是主体，主体的明、暗、灰三个层次的细节都清楚而丰富，表现出应有的质感，因此这张照片的曝光是准确的。一般来说，准确的曝光应该做到：主体的三个明暗层次的细节都得以体现。（提示：这里强调的是"主体"的明暗层次，并非是整张照片的明暗层次！）

☑️ **巩固**

　　照片的明暗分为（　　）、（　　）、（　　）三个层次。我们应该根据照片中（　　）的明暗层次的细节来判断是否正确曝光。

[2.3] 曝 光 补 偿

现在我们来看一张照片，它是在程序自动曝光模式下拍摄的，主体是鲜花，但它的曝光并不够准确，有点偏暗，如图 2.7 所示。

图 2.7　主体曝光不够准确——偏暗

这时，我们可以用曝光补偿来干预曝光。打开数码相机的曝光补偿设置，如图 2.8 所示（具体的操作方式请参照相机使用说明书）。

图 2.8　数码相机液晶屏上的曝光补偿功能区

因为主体偏暗，可以先尝试把曝光量指示标尺的指针向右移动一个整数刻度，这样曝光量（曝光等级）将增加一级。然后再半按快门，你可以在取景器中观察到：曝光量指示标尺指针不再指向中间，而是如刚才在曝光补偿中设置的那样向右偏移

了一个整数刻度，如图 2.9 所示。

图 2.9 **将曝光量指示标尺的指针右移一个整数刻度，曝光量增加一级**

按下快门完成拍摄后，会看到照片比之前要明亮，如图 2.10 所示。如果觉得照片仍然比较暗，可继续在曝光补偿中增加指针右移的距离，然后再次拍摄并观察。如此不断调试，直到得到满意的曝光效果。

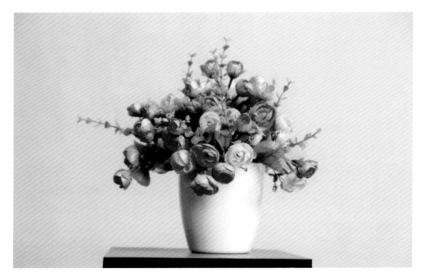

图 2.10 **曝光补偿之后的照片——主体变亮**

设置曝光补偿时，将指针移到中间刻度（0 刻度）的右边为加补偿，相较于标准曝光来说曝光增强，如图 2.11 所示；将指针移到中间刻度的左边为减补偿，相较于标准曝光来说曝光减弱，如图 2.12 所示。

图 2.11　加补偿（指针在中间刻度右侧）　　图 2.12　减补偿（指针在中间刻度左侧）

移动曝光量指示标尺指针的时候，可以移动的最小距离称为"曝光等级增量"，它并非整数刻度，1 个整数刻度可以在预先设置中均分成 2 个或 3 个小刻度。如图 2.11 和图 2.12 中的曝光量指示标尺，每个整数刻度都平均分成了 2 个小刻度，即曝光等级增量为 1/2 级。曝光等级增量设置得越小，越有利于精确设置曝光补偿量。数码相机一般都附带曝光等级增量的预设功能。

实操：

用程序自动曝光模式拍摄一张人像照片，拍摄完成之后观察人像（主体）曝光是否符合预期。如果曝光不准确，请进行曝光补偿调节，直到满意为止。

[2.4] 初识直方图

**第 6 课
初识直方图**

用视觉直观判断数码照片是否准确曝光可能会有误差，因此，如果对曝光有精确的追求，还可以借助直方图来辅助判断曝光情况。数码相机通常有一个"info"按钮，浏览照片时按下此按钮，会出现如图 2.13 所示信息——不仅显示了当前照片的拍摄参数等的信息，也显示了照片的直方图（具体操作见相机说明书）。

如前所述，一张照片从明暗层次来看，分为最亮的部分（亮部）、最暗的部分（暗部）和介于最亮与最暗之间的部分（灰部）。直方图由照片的明暗和色彩分布情况映射而来，可以反映照片的亮度分布情况，如图 2.14 所示。直方图是一个二维坐标系统，其横轴代表的是图像的亮度（0 ～ 255，划分为 256 个等级），由左向右，从

全黑（亮度值为 0）逐渐到全白（亮度值为 255），即从暗部过渡到灰部，再过渡到亮部。

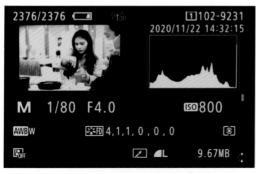

图 2.13　　**红色框出部分为照片的直方图**

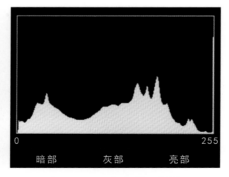

图 2.14　　**直方图示意图**

那么直方图的纵轴表示什么呢？我们先来了解一下"像素"。如图 2.15 所示，表情图案放大之后，可以看到它是由许多方块组成的，每一个小方块就是一个像素，每个像素都有其亮度值和色彩值。像素是组成数码图片（照片）的基本单位。

图 2.15　　**像素放大示意图**

图 2.15 的亮度范围可以通过直方图的横轴表现出来，纵轴则表示每一个亮度值上像素的数量。将每一个亮度值上的像素值连接起来，就会形成像连绵的山峰一样起伏的曲线，这样就形成了照片的直方图。直方图可以反映数码图片的亮度分布情况。

对于数码摄影来说，直方图反映的就是照片的曝光情况：当"山峰"偏向直方图左边时，照片就会偏暗；当"山峰"偏向直方图右边时，照片就偏亮。

现在来看一下直方图是怎样反映照片的曝光情况的。我们通过一组照片及其直方图来观察和对比。

如图 2.16 所示，直方图的峰值从最暗向灰逐渐过渡，再从灰向最亮过渡，每一个亮度级别上都有一定数量的像素，也就是从最暗到最亮都能在照片中看到细节。很显然，这张照片曝光是正常的。

如图 2.17 所示，直方图的像素分布偏向暗部，而亮部几乎没有像素分布，说明曝光较弱，照片整体偏暗。

如图 2.18 所示，直方图的像素几乎全部集中在暗部，甚至超出暗部左侧（即暗部缺失，也称"阴影修剪"），说明照片中存在大量没有层次变化的纯黑（俗称"死黑"）像素，照片曝光严重不足。

如图 2.19 所示，直方图显示像素主要分布在亮部，照片曝光较强，整体偏亮。

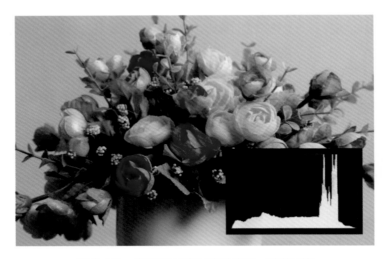

图 2.16　像素从左至右均有分布，曝光正常

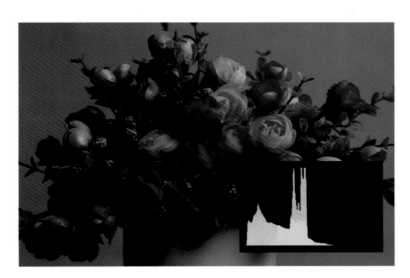

图 2.17　像素分布偏向暗部，曝光偏暗

图 2.18 像素集中分布在暗部，曝光严重不足

图 2.19 像素分布偏向亮部，照片偏亮

如图 2.20 所示，像素主要分布在亮部，超出亮部右侧界限（即高光溢出，也称"高光修剪"），说明照片中存在大量纯白（俗称"死白"）像素，照片曝光过度。

图 2.20　像素主要分布在亮部并超出右侧界限，照片曝光过度

需要强调的是，直方图反映的是照片的整体曝光情况。因为创作的需要，我们常常只关心照片中的主体曝光是否准确，至于照片中主体之外的部分的曝光是否准确往往被忽略，所以直方图虽能够精准反映曝光情况，但也并非判断准确曝光的唯一参考依据。

如图 2.21 所示，从直方图来看，大量像素集中在暗部，说明照片整体是偏暗的；直方图左侧峰值溢出，说明有部分"死黑"出现。但作为照片主体的人物和狮头的曝光却是准确的，两者的表情细节都得以较好地表现。毫无疑问，这张照片的曝光是准确的。

图 2.21　直方图显示曝光整体偏暗，但主体曝光正常

　　如图 2.22 所示，从直方图来看，大量像素集中在亮部，暗部峰值低平，部分区域没有峰值，说明照片整体是偏亮的；最亮处峰值溢出，说明有部分"死白"出现。但作为照片主体的人物面部曝光准确、细节清晰。因此，这张照片的曝光也是准确的。

图 2.22　　直方图显示曝光整体偏亮，但主体曝光正常

　　现在来小结一下怎样做到准确曝光。拍摄的时候，我们通过相机内置的曝光量指示标尺来观察曝光情况，当指针指向中间刻度时说明曝光准确，可以拍摄；拍完了再观察照片的明暗情况是否符合自己的要求，要想精确掌握曝光情况，还可以结合直方图来判断。

☑ **巩固**

　　1. 如果想精确地判断照片的曝光情况，可以查看照片的（　　　）。
　　2. 照片的直方图大量峰值偏于左侧，说明照片偏（　　　）；峰值大量偏右，说明照片偏（　　　）；峰值从左至右均衡分布，说明照片曝光（　　　）。

拓展

1. 进一步了解直方图，学习怎样看直方图。
2. 了解自己的数码相机上直方图的查看方法。
3. 对照数码相机说明书，找到"全自动模式"，熟悉基本的拍摄操作。
4. 了解和练习镜头对焦。

第 3 章

测　光

学习目标

1. 了解数码相机内置测光系统的作用。
2. 理解数码相机内置四种测光方式。

[3.1] 数码相机内置的测光系统

我们的学习目标是熟练掌握通过调节相机的曝光参数来控制曝光。在学会这些操作之前，我们先来了解一下数码相机提供的几种自动曝光模式。数码相机内置有功能强大的测光系统，可以对取景框内的画面进行测光，然后根据测光结果确定曝光量。通过相机测光得到的曝光量即所谓标准曝光，在相机的几种自动曝光模式下，曝光都是以标准曝光为依据的。

下面在最简单的全自动曝光模式下体验一下相机的测光系统。图 3.1 所示为佳能相机的全自动曝光模式。在全自动曝光模式下，不能对曝光进行任何手动设置。拍摄时，摄影者须对准拍摄对象半按快门，相机在完成对焦的同时启动测光系统，根据光线情况自动进行运算以确定"准确"的曝光量；接着，摄影者完全按下快门，相机便可自动完成曝光（拍摄）。

图 3.1 佳能相机的全自动曝光模式标识为"Ａ⁺"

全自动曝光模式下的测光兼顾了整个画面的明暗情况，然后综合计算出曝光量。这在大多数情况下能够保证曝光基本准确，然而，对于明暗反差较大的场景，曝光就不一定准确了。

全自动曝光模式的意义在于，为初学者提供了完成拍摄的可能，让其体验到"立竿见影"的摄影乐趣。但摄影是一个审美的过程，在全自动曝光模式下，摄影者不能自由驾驭相机，难以实现个性化创作目标。于是，数码相机为"审美进阶者"提供了另一种易操作的自动曝光模式，即前文提到的程序自动曝光模式。在这种曝光模式下，相机仍然是自动决定曝光量的，但摄影者可以根据自己的想法选择测光方式或进行曝光补偿等，从而人为干预曝光，提升曝光的准确性。

[3.2] 测 光 方 式

测光方式不同，曝光结果也会不一样。那么，相机提供了哪些测光方式呢？下面以佳能相机为例，一一列举说明。

第 7 课 _ 测光

3.2.1　评价测光

评价测光也称为矩阵测光，是最常用的测光方式之一。如图 3.2 所示，它根据整个画面的明暗情况，将画面分成若干区域进行测光，但对画面中央区域的光线会重点考虑，然后把画面中各个区域的光线混合起来进行评价，最后确定曝光量。评价测光可以获得曝光较为均衡的画面，最大限度地避免出现亮部过曝和暗部欠曝的情况，因此它也被认为是一种比较"保险"的测光方式。在大多数情况下，我们用这种方式来测光。

图 3.2　**评价测光方式的测光范围**

3.2.2　局部测光

局部测光是对画面的某一局部进行测光以保证其曝光准确的一种测光方式。局部测光主要用于某些特定的拍摄场景，比如灯光条件相对复杂的舞台或逆光环境等，在这些情况下需要对画面的局部进行准确曝光。局部测光的测光范围大约占整个画面的 6%，如图 3.3 所示。

图 3.3　**局部测光方式的测光范围**

3.2.3　点测光

当需要对画面中较小的某一特定部分（比如人的眼睛）进行精确曝光时，可以选择点测光方式。点测光只覆盖取景器中央约 1% 的区域，如图 3.4 所示。

图 3.4　**点测光方式的测光范围**

3.2.4　中央重点平均测光 []

　　如果构图时将被摄主体置于画面中央，可以选择中央重点平均测光方式。相机测光时会偏重于画面中央部分，保证中央部分曝光准确，然后将曝光平均到整个画面，如图 3.5 所示。

图 3.5　**中央重点平均测光方式的测光范围**

　　由不同测光方式的测光范围图示可知，相机主要根据测光区域的光线强度来计算曝光量，重点保证这个区域曝光准确，至于测光区域之外的部分曝光很可能就不准确了。

3.2.5　四种测光方式的对比

　　现在，我们针对同等光线条件下的同一场景，选择程序自动曝光模式，将测光点选择画面中心，分别用四种测光方式各拍一张照片，然后对比一下曝光量的差异，对比情况如表 3.1 所示。

表 3.1　　四种测光方式下曝光情况的对比

测光方式	测光范围	图例	直方图
评价测光[⊙]			画面明暗均衡度 *****
中央重点平均测光[]			画面明暗均衡度 ****
局部测光[⊙]			画面明暗均衡度 **
点测光[·]			画面明暗均衡度 *

　　从表 3.1 中的图例及直方图可以看到，评价测光与中央重点平均测光的结果接近，近乎无区别；点测光与局部测光结果接近。我们在实际拍摄中也常常会发现这样的情况。主要原因是评价测光和中央重点平均测光的测光范围较大，基本上覆盖整个画面；而点测光和局部测光的测光范围只是画面中的局部，范围较小。不同测光方式下的测光结果还与当时的光照条件有关：当光线较"硬"，即光照强度大、方向性强时（如晴天正午的光线），会造成强烈的明暗反差，不同测光方式下的测光结果会相差较大；而当光线柔和、散射时（如阴天的光线），不同测光方式下的测光结果会比较接近。因此，选择测光方式之前，应先观察一下光线特点。值得一提的是，我们无须过于依赖测光结果，因为光线往往是复杂的，没有哪种测光方式能够尽善尽美；如果曝光存在偏差，我们可以结合曝光补偿来解决问题。

✓ 巩固

1. 数码相机内置测光系统提供的测光方式有（ ）测光、（ ）测光（ ）测光和（ ）测光。

2. 通常，选择（ ）测光，可以获得曝光较为均衡的画面，避免出现高光过曝和暗部欠曝的情况。

3. 逆光环境下拍人像，由于背景太亮，人像面部很黑，其原因可能是测光模式不对。此时，若想使人物面部曝光准确，应该选择（ ）测光。

⚙ 实操：

1. 在程序自动曝光模式下，熟练选择相机测光方式。

2. 在程序自动曝光模式下，针对同一场景选择不同测光方式进行拍摄，观察曝光情况，积累拍摄经验。

影响曝光的因素

 学习目标

1．了解影响曝光的三个因素。

2．掌握通过控制"曝光三要素"完成个性化拍摄的方法。

影响曝光的因素曝光时间、镜头的通光量和感光元件对光的敏感度。

相机拥有较完善的控制曝光的装置，操作这些装置就能按自己的意图控制曝光量，进而进行个性化的摄影创作。

那么，曝光量的控制在数码相机内部是如何实现的？

⌈4.1⌋ 曝光三要素

第 8 课
"曝光三要素"

数码相机通过设置曝光时间、镜头的通光量和感光元件对光的敏感度来控制曝光强度，与它们对应的装置分别为快门、光圈和感光元件。快门速度、光圈值、ISO 值（感光度值）是数码相机控制曝光的"曝光三要素"。

4.1.1 控制曝光时间

曝光时间越长，曝光越强，照片越亮。在相机内部，控制曝光时间的装置是快门，如图 4.1 所示。拍摄前，快门是关闭的；拍摄时，快门打开，让光进入相机进行曝光；最后，快门关闭，终止曝光。快门一开一关之间的时间就是曝光时间，也称快门速度，其快慢是可以设定的。

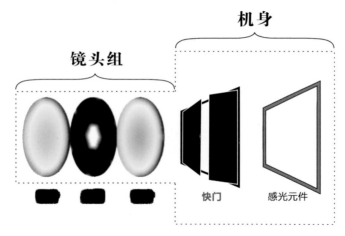

机身

镜头组

快门　　　感光元件

图 4.1　**相机快门简单示意图**

4.1.2 控制通光量

相机镜头中设置了光圈装置，如图 4.2 所示，它由若干叶片组成，中间是通光孔，其孔径大小通过调节叶片来控制。当快门速度确定后，光孔开得越大，曝光时通过的光量越多，曝光就越强。

4.1.3 调节感光元件对光的敏感程度

光线进入数码相机之后，在感光元件上完成曝光——将光信号转换成数字信号，形成数码照片文件。感光元件对光的敏感程度简称感光度，它是可以调节的，用

ISO 值来表示。ISO 值越高，感光元件对光的反应速度越快，曝光就越强。

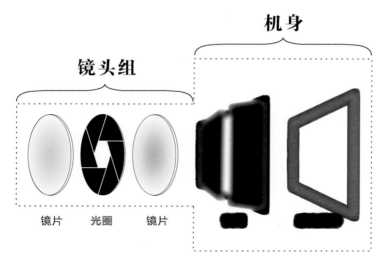

图 4.2　**镜头光圈简单示意图**

　　快门速度、光圈值、ISO 值合称曝光三要素。在前文所述的全自动曝光模式和程序自动曝光模式下，数码相机完成测光后，会自动设定这三个要素的值来完成曝光（程序自动曝光模式下 ISO 值也可以手动设置）。

　　然而，测光系统给出的曝光量并非完全合理，相机总是"自以为是"地输出所谓的标准曝光。我们对此并不一定满意，还是希望将曝光的"主动权"掌握在自己手中，根据自己的创作目的来决定曝光的程度。因此，本书将重点讲解怎样综合设定曝光三要素的值，以帮助大家按照自己的创作意图来进行拍摄。然而，综合设定曝光三要素的值有一点复杂。从下一节起，我们将逐一了解曝光三要素对曝光和成像的影响，逐步掌握其参数的设置技巧，以满足摄影创作的需要。

✅ **巩固**

　　1. 曝光三要素指（　　）（　　）和（　　）。
　　2. 曝光时间用（　　）来控制。
　　3. 镜头上的（　　）装置可以控制通光量，影响曝光强弱。
　　4. 感光元件对光的敏感度称为（　　），也叫（　　）值。

⚙️ **实操:**

1. 参阅相机使用说明书,熟悉自己的数码相机拍摄模式。
2. 在手动拍摄模式(M挡)下,熟悉快门速度、光圈值、ISO值的设置。

🌐 **拓展**

了解数码相机的基本构造和工作原理。

[4.2] "曝光三要素"之快门速度

快门速度是指快门开合一次所需要的时间。设置快门速度可以控制曝光的时长。这一节我们来了解相机快门速度的表示方式、快门速度与曝光等级的关系以及快门优先自动曝光模式。

第9课
快门速度

4.2.1 快门速度表示方式

快门速度用秒作单位,小于或等于1/4秒的速度,在数码相机上通常用分数表示,如1/4、1/5、1/6、1/8、1/10、1/13、1/15、1/20、1/25等,而在数码相机的液晶屏上,常简化表示,如1/125秒表示为125,如图4.3所示。

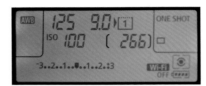

图4.3 **快门速度为1/125秒在相机液晶屏上显示为125**

大于1/4秒的速度用小数和整数来表示,如0.3、0.4、0.5、0.6、0.8、1、1.3等,在数码相机的液晶屏上的表示也有不同,如1秒显示为1″,如图4.4所示;1.3秒显示为1″3,如图4.5所示。

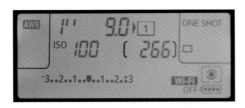

图4.4 **快门速度1秒在相机液晶屏上显示为1″**

图4.5 **快门速度为1.3秒在相机液晶屏上显示为1″3**

4.2.2 快门速度与曝光等级的关系

快门速度(曝光时间)相差一倍,曝光等级也相差一级。比如:光圈值、ISO

值保持不变（将拍摄模式设置为手动模式，即 M 挡），快门速度 1/1000 秒与 1/2000 秒相比，曝光等级便相差一级，即曝光量相差一级。

　　在数码相机的取景器里，我们可以通过曝光量指示标尺可以观察不同快门速度下的曝光量差别。图 4.6 和图 4.7 分别为快门速度 1/1000 秒和 1/2000 秒时曝光量指示标尺的状态。

图 4.6　快门速度为 1/1000 秒时，曝光量指示标尺指针指向中间点，表示标准曝光

图 4.7　快门速度为 1/2000 秒时，曝光量指示标尺指针移动至
左侧相邻的刻度 −1，曝光量减少一级

　　实际拍摄的时候，我们常常通过光学取景器进行构图。取景器里看到的是被摄物，而非曝光后的画面，不能反映真实的曝光情况。因此，通过观察曝光量指示标尺来判断曝光是否正常就非常有必要。

巩固

1. 快门速度是指快门（　　）与（　　）之间的时间。快门速度设置得越快，曝光时间越（　　）；快门速度设置越慢，曝光时间越（　　）。

2. 对于小于或等于 1/4 秒的快门速度，数码相机通常用（　　）数表示；大于 1/4 秒的快门速度用（　　）数和（　　）数来表示。

3. 如果快门速度是 1/4 秒，在数码相机上显示为（　　）；如果快门速度是 0.3 秒，在数码相机上显示为（　　）。

4. 如果光圈值和 ISO 值保持不变，快门速度设置为 1/125 时，曝光量指示标尺指针指向标尺正中间，那么，当快门速度设置为 1/60 时，曝光量指示标尺将向（　　）偏一个刻度，曝光量将（　　）一级；当快门速度设置为 1/500 时，曝光量指示标尺将向（　　）偏（　　）个刻度，曝光量将（　　）（　　）级。

4.2.3　快门优先自动曝光模式

环境光线较强时，可通过提高快门速度来缩短曝光时间，以保证正常曝光；而当环境光线较暗时，则可以通过降低快门速度来延长曝光时间，以保证正常曝光。

我们常希望根据自己的意图去摄影，比如拍流水时，我们希望它有流动感；再比如拍城市夜景时，我们希望记录汽车灯光运动的轨迹；或者拍奔驰的骏马时，我们希望定格它优美的运动瞬间……这些都跟快门速度有关。拍出水的流动感、汽车灯光运动的轨迹需要较慢的快门速度，而定格骏马奔驰瞬间的姿态需要较快的快门速度。

为此，数码相机提供了快门优先自动曝光模式，简称快门优先（Tv），如图 4.8 所示。在此模式下，我们根据所要表现的主体确定测光方式，然后手动设置快门速度，相机就会自动确定光圈的大小和 ISO 值（前提是选择 ISO 值自动），以保证曝光正常。这样，我们只用将注意力放在控制快门速度上。这对于抓拍运动的物体非常有用，能让我们轻松地拍到想要的画面。

图 4.8　**数码相机快门优先自动曝光模式标识为"Tv"**

在快门优先自动曝光模式下，快门速度最慢可设置为 30 秒。数码相机的最快快门速度取决于其品牌和型号，据称有的相机最快可达 1/80000 秒。控制快门速度，可以创作出别具一格的摄影作品，图 4.9、图 4.10、图 4.11 分别为用不同快门速度

实现创作目的的案例。

案例一：图 4.9《木兰将军》是在快门优先自动曝光模式下，选择评价测光，设置快门速度为 1/1250 秒拍摄的，清晰捕获了"木兰将军"策马疾驰的瞬间。

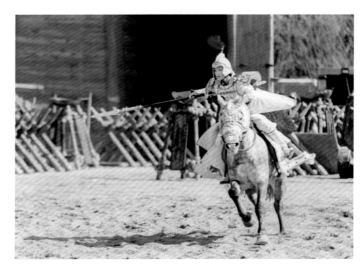

图 4.9　《木兰将军》

案例二：图 4.10《龙腾》是在快门优先自动曝光模式下，设置快门速度为 1/20 秒，选择评价测光拍摄的。曝光时间稍长，使舞动的龙发生运动模糊，呈现动感，从而表现出热烈的气氛。

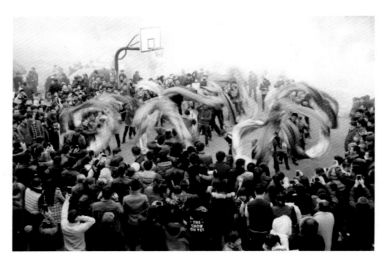

图 4.10　《龙腾》

案例三：图 4.11《速度与激情》是在快门优先自动曝光模式下，选择评价测光，设置快门速度为 1/60 秒拍摄的。拍摄时镜头跟随马同步运动，使两者保持相对静止，而静止的背景相对于镜头却是运动的，产生运动模糊，使马快速运动的感觉尤为突出。

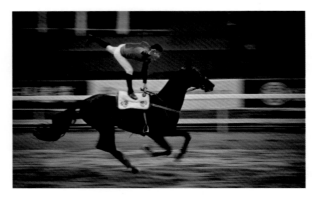

图 4.11　《速度与激情》

✑ 提示

数码相机还提供了慢门曝光模式，也称为 B 门。如图 4.12 所示。在慢门曝光模式下，摄影者可通过超长时间曝光来完成一些特效拍摄。比如拍摄完整的星轨，曝光时间可长达 2 个小时。但长时间曝光会使感光元件过热，从而产生大量热噪点，严重影响画质。通常，曝光时间超过 30 秒，热噪点就比较明显了。

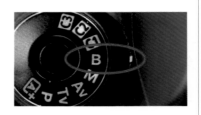

图 4.12　数码相机的慢门曝光模式标识为"B"

☑ 巩固

1. 在其他曝光参数相同的情况下，快门速度 1/60 秒与 1/125 秒相比，曝光量相差（　　）级。

2. 曝光量指示标尺指针指向（　　）时，表示曝光正常；指针指向 1 时，表示曝光等级（　　）1 级；指针指向 -2 时，表示曝光等级（　　）（　　）级。

3. 捕捉足球运动员拼抢的瞬间姿态，应该用（　　）速快门；拍摄汽车灯光运行的轨迹应该用（　　）速快门。

4. 长时间曝光会因感光元件发热而产生（　　），从而降低照片的画质。

实操：

1. 拍摄《丝绢流水》：在清晨或傍晚光线较弱的时候，选择一处有波纹的水面进行拍摄，得到如绸缎一样平滑的水面。效果可参照图 4.13。

将曝光模式设置为快门优先，测光方式设为评价测光；将相机置于三脚架上以保持相机稳定，快门速度设置为 10″ 左右（视效果增减快门速度）。

评价测光
快门优先
快门速度 ≥ 10″

图 4.13　《丝绢流水》

2. 拍摄《汽车灯轨》：夜幕降临，选择在人行天桥上或公路边拍摄来往的车辆，车灯形成漂亮的轨迹线。效果参照图 4.14。

将曝光模式设为快门优先，测光方式设为评价测光；将相机置于三脚架上以保持相机稳定，快门速度设置为 15″ 左右（视效果增减快门速度）。

评价测光
快门优先
快门速度约 15″

图 4.14　《汽车灯轨》

3. 拍摄《运动瞬间》：在光线较好的时候，拍摄快速运动的人，得到清晰的瞬间。效果参照图4.15。

将曝光模式设置为快门优先，测光方式设为评价测光；快门速度设置为 1/800 或更快（视效果增减快门速度）。

评价测光
快门优先
快门速度 ≤ 1/800

图 4.15　《运动瞬间》

[4.3]　"曝光三要素"之光圈值

光圈值用来表示光圈孔径的大小，调节它可以控制曝光量，也可以控制景深。

4.3.1　光圈通光孔径大小的表示方式

（光圈通光孔径大小用 f 数（f/）表示，即光圈值，如 f/1.4、f/2、f/2.8、f/4、f/5.6、f/8、f/11、f/16、f/22（也可简化表示为 f1.4、f2……f22）等，如图 4.16 所示。不同镜头的光圈值范围可以不同，如佳能 50 mm 镜头的光圈值范围是 f/1.4 ~ f/16，而佳能 100 mm 镜头的光圈值范围是 f/2.8 ~ f/22。

第 11 课
光圈值

f 数跟光圈的大小成反比关系，即 f 数越小，光圈越大，通光量越大，曝光越强；f 数越大，光圈越小，通光量越小，曝光越弱。

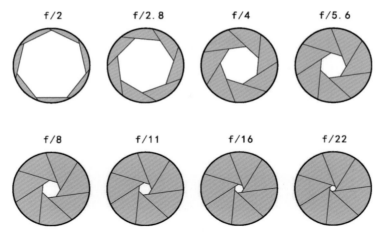

图 4.16　　光圈通光孔径大小的表示方式

4.3.2　光圈值与曝光量

在其他曝光参数不变的情况下，光圈值的大小不同，曝光量也不同，其大小比较也可通过曝光等级来衡量。假设镜头当前的光圈值设为 f/8，如果要将曝光量提高 1 级，就要将光圈值设为 f/5.6；如果要将曝光量降低 1 级，就要将光圈值设为 f/11。我们可以通过曝光量指示标尺看到这个变化，图 4.17、图 4.18、图 4.19 所示分别为光圈值在 f/8、f/5.6、f/11 时的曝光量指示标尺情况。

第 12 课
光圈值与曝光等级

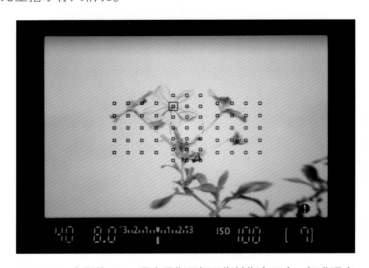

图 4.17　　光圈值 f/8，曝光量指示标尺指针指向正中，标准曝光

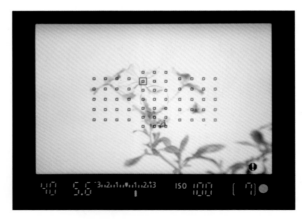

图 4.18 光圈值 f/5.6，曝光量指示标尺指针向右偏移一个整数刻度，曝光量增加一级

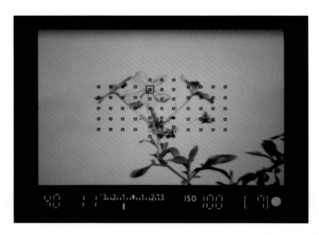

图 4.19 光圈值 f/11，曝光量指示标尺指针向左偏移一个整数刻度，曝光量降低一级

在摄影过程中，我们常常需要在曝光三要素间快速进行曝光量的换算，所以记住镜头的主要光圈值是有必要的。如果一支镜头的光圈值范围是 f/2 ～ f/22，那么它的主要光圈值依次为 f/2、f/2.8、f/4、f/5.6、f/8、f/11、f/16、f/22，相邻光圈值的曝光量相差一级。

初学者常常记不住光圈值的排列，但也不必死记硬背，光圈值的排列是有规律可循的。上述主要光圈值中，相邻两个光圈值大小在数值上相差约 1.4 倍。比如，假设当前光圈值为 f/4，它前面的相邻光圈值为 f/4 除以 1.4 所得的值，约为 f/2.8；它后面的相邻光圈值为 f/4 乘以 1.4 所得的值，为 f/5.6。在摄影实践中，用这个规律进行练习一段时间后，不知不觉就能记住它们了。

4.3.3 调整光圈值带来的"副作用"

图 4.20 和图 4.21 是用不同光圈值来拍摄的，它们有什么不同？

第 13 课_
光圈值与景
深的关系

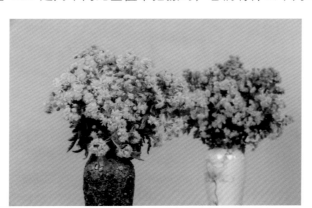

图 4.20　**光圈值 f/22**

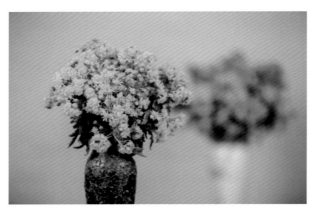

图 4.21　**光圈值 f/2.8**

两张照片的对焦点都是前景中的菊花（红色小方框为对焦点），图 4.21 背景中的菊花是虚的，而图 4.20 背景中的菊花较清晰，两张照片前后清晰范围是不一样的。照片在对焦点前后都有一定的清晰范围，这就是照片的景深。我们通过光圈值调整曝光量时，也会改变景深，这是个"副作用"。不过我们恰好可以利用光圈值来控制景深，增加创作的乐趣。比如拍人物特写的时候，如图 4.22 所示，用小光圈值能够使背景虚化，让人物显得清晰、突出；又比如拍风光的时候用大光圈值，能够让远处和近处的景物都比较清晰，如图 4.23 所示。

图 4.22　光圈值 f/2.8，景深较小，背景虚化，人物清晰、突出

图 4.23　光圈值 f/14，景深较大，近景和远景都清晰

　　在不同的光圈值下，照片的景深是不一样的，这跟镜头的光学特征有关，本书不做具体说明，初学者先了解光圈值与景深的关系就可以了：光圈值越小，景深越小；光圈值越大，景深越大。

4.3.4　景深预览

　　通过相机的光学取景器无法看到真实的景深效果（为了保证画面足够亮，只显示最大光圈下的景深），因此，数码相机通常都另外设计了景深预览功能。以佳能 EOS 5D Mark Ⅳ 相机为例，如图 4.24 所示，在其机身上方便右手无名指点按的地方有一个景深按钮，当设置好光圈值并完成对焦之后，按住这个按钮，将显示出真实的景深。

第 14 课
景深预览

图 4.24　　佳能相机的景深预览按钮

在默认情况下，通过光学取景器取景时，相机会用最大光圈来获取足够的亮度以便构图；而当按下景深预览按钮后，光圈值恢复为设定的大小，我们就能够看到真实的景深效果。同时我们也会发现，如果光圈设置得较小，在光学取景器中的景深预览画面就会变暗。图 4.25 和图 4.26 分别是光学取景器中预览景深前和预览景深时的画面。

图 4.25　在光学取景器中预览景深前的画面
　　　　（默认最大光圈显示）

图 4.26　在光学取景器中预览景深时的画面
　　　　（按设置光圈值显示）

数码相机的液晶监视器也可以用来预览景深，因为液晶监视器比光学取景器画面大很多，更容易观察构图，而且预览景深时不会发生亮度变化，只是预览速度稍慢于光学取景器。图 4.27 和图 4.28 分别为在液晶监视器中预览景深前和预览景深时的画面，预览前光圈默认开得最大，显示的并非实际景深，按下景深预览键之后则显示实际光圈值下的景深。

图 4.27　液晶监视器中景深预览前

图 4.28　液晶监视器中景深预览时

4.3.5　光圈优先自动曝光模式

第 15 课
光圈优先自
动曝光模式

　　光圈大小不是影响景深的唯一因素，但调节光圈大小是控制景深的最主要方式之一。数码相机设置有光圈优先自动曝光模式，简称光圈优先（Av），如图 4.29 所示。如果景深是首要考虑参数，用光圈优先自动曝光模式会很方便。在光圈优先自动曝光模式下，我们先根据所要表现的主体确定好测光方式，然后设置光圈值大小，相机会自动确定快门速度和 ISO 值（如果将 ISO 值设置为自动）以保证曝光正常。这样，我们就可以将更多的注意力放在调节光圈值控制景深上面，从而提高拍摄效率。

图 4.29　数码相机的光圈优先曝光模式标识为"Av"

4.3.6　几个通过变化光圈值进行个性化创作的案例

　　因光圈大小会影响景深，用光圈优先自动曝光模式配合景深预览按钮可以方便地进行个性化创造。我们来看几个案例。

　　案例一：拍摄静物或花卉的时候，合适的景深能够让主体显得更为突出。为此，我们可能需要不断调节光圈值以确定最佳景深效果。图 4.30、图 4.3.1、图 4.32 是用不同光圈值对同一盆花进行拍摄时的景深预览效果。经过比对，用 f/11 的光圈值进行拍摄的效果最佳。

评价测光
光圈优先
f/2.8
ISO 自动

图 4.30　**f/2.8 属于大光圈，景深较小，花的清晰范围较小，不能反映整盆花的面貌**

评价测光
光圈优先
f/5.6
ISO 自动

图 4.31　**f/5.6 光圈较 f/2.8 小，景深稍大，但花的清晰范围仍然较小，整盆花的面貌还是未能较好反映**

评价测光
光圈优先
f/11
ISO 自动

图 4.32　**f/11 属于较小光圈，景深比较大，花的清晰范围合适，整盆花的面貌得以较好反映**

案例二：拍摄记录类的照片，有时候也需要合理控制景深范围。图 4.33 和图 4.44 分别为两个不同场合的记录类照片，这两张照片可以说明控制景深的重要性。图 4.33 使用 f/2.8 这个大光圈，导致稍远处同样作为画面主体的人物虚化，拍摄不成功；图 4.34 使用 f/11 这个较小光圈，景深较大，拍摄是成功的。

评价测光
光圈优先
f/2.8
ISO 自动

图 4.33　**光圈较大导致景深不足，后排画面人物虚化，记录不完整**

评价测光
光圈优先
f/11
ISO 自动

图 4.34　较小光圈带来较大景深，前后景的鲜花和中景的人物都很清晰，完整地记录了游人赏花的环境

案例三：拍摄风光照片的时候，我们往往会追求极致的清晰度，需要将光圈设置得小一些。如图 4.35 所示，小光圈带来大景深，画面非常清晰。

评价测光
光圈优先
f/16
ISO 自动

图 4.35　f/16 是很小的光圈，可拍出一张近景、中景和远景都很清晰、细节丰富的大景深风光照片

提示

　　每一支镜头都有"最佳成像光圈值范围"，光圈值在这个范围内时，成像质量最好。最佳成像光圈值一般比最大光圈的光圈值小 2 ～ 4 级，假如镜头最大光圈的光圈值为 f/2.8，其最佳成像光圈值则为 f/5.6 ～ f/11。如图 4.34 所示，为了兼顾成像质量和较大景深，光圈值选择 f/11 是恰当的；图 4.35 则追求更大景深，光圈值选择 f/16，虽然不在最佳成像光圈值范围内，但大景深带来更清晰的视觉感受，即使成像质量有细微变化也影响不大。

操作

　　1. 用光圈优先自动曝光模式拍摄静物（如花朵），用不同的光圈值进行拍摄，观察景深的变化。（提示：配合使用景深预览按钮观察）

　　2. 为家人拍一张半身特写，要求设置合适的光圈值以保证面部的清晰和背景的虚化，使人物形象突出，效果可参照图 4.36。（提示：光圈优先自动曝光模式，点测光，若曝光不满意可通过曝光补偿进行调整。）

图 4.36　　人物半身特写

　　3. 拍摄一张风光照片，要求远景、近景清晰并尽量保证画质优良。（提示：若光线不够充足，须用三脚架保持相机稳定，光圈优先自动曝光模式，评价测光，设置最佳成像光圈值。）

[4.4] "曝光三要素" 之 ISO 值

第 16 课
感光度

我们常常需要用特定的快门速度和光圈值来满足创作的需要。如果根据需要设定好了光圈值和快门速度，但环境光线情况却不足以保证充足曝光，又该怎么办呢？此时，我们可以通过调节相机的 ISO 值来达到曝光要求。

这一节我们将了解数码相机的感光元件与像素的关系以及 ISO 值与曝光量、画质的关系。

4.4.1 感光元件与像素

感光元件是数码相机的核心部件，又叫图像传感器，如图 4.37 所示，其作用在于将光线转换为数字信号，从而形成数字照片。

图 4.37　数码相机的感光元件——图像传感器

感光元件由大量的感光单位组成，每一个感光单位记录的数字信号称为一个像素，它是构成数码照片的最小单位。一个感光元件的所有感光单位记录的数字信号（像素）组合在一起就形成了一张数码图像。

4.4.2 ISO 值与曝光量

感光元件对光的反应速度（敏感度）称为感光度，这个速度本是固定的，但可以通过将电子信号放大增益，从而提高曝光等级，使照片变亮，让人感觉相机对光的敏感度提高了。感光度用 ISO 值表示。目前，一般数码相机的最低 ISO 值为 100，有的可以低到 50；最高 ISO 值则因数码相机的性能而异。图 4.38 所示为佳能 5D4 单反相机自动 ISO 值范围。

图 4.38　佳能 5D4 单反相机的自动 ISO 值范围

如果将 ISO 值从低到高排列，依次为 50、100、200、400、800……相邻的 ISO 值在数值上相差 1 倍，其曝光等级也相应相差 1 级。我们可以通过取景器里的曝光量指示标尺看到这种差异，如图 4.39 和图 4.40 所示。

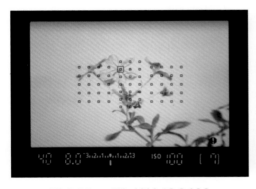

图 4.39　**f/8,1/40,ISO100**

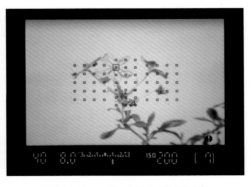

图 4.40　**f/8,1/40,ISO200**

图 4.39 和图 4.40 光圈值、快门速度相同，ISO 值相差 1 倍，图 4.40 曝光量指示标尺显示曝光量增加了一级。

4.4.3　ISO 值的设定

ISO 值可手动设定为具体的数值，也可以设定为自动。ISO 值设置方式为自动时，相机经测光之后，计算总的曝光量，然后根据快门速度和光圈值确定 ISO 值。全自动曝光模式下，ISO 值只能自动，不可以手动设置，如图 4.41 所示；而在其他曝光模式下，ISO 值既可自动设置，也可手动设置，如图 4.42 所示。在程序自动曝光模式下，光圈和快门速度都由相机自动设置，而 ISO 值是可以手动设置的。

图 4.41　全自动曝光模式下 ISO 值设置锁定为 "Auto" 并显示为灰色（不可设置）

图 4.42　程序自动曝光模式下 ISO 值设置未锁定（可以设置）

4.4.4　ISO 值与画质的关系

第 17 课
ISO 值与照片
画质的关系

　　提高 ISO 值,可以增加曝光量,解决拍摄时光线不足的问题。然而,随着 ISO 值的提高,我们会发现,照片的画质变得不那么好了。如图 4.43 所示,为了较好地交代室内环境,选择光圈优先自动曝光模式并将光圈值设为 f/11 以确保较大景深;室内光线较暗,于是将 ISO 值设为 16000,提高快门速度至 1/100 秒以保证手持拍摄的稳定,结果发现照片的画质下降。

图 4.43　　**f/11　1/100　ISO16000**

　　ISO 值的提高意味着感光元件的电子信号会放大增益,同时电子干扰也会放大,这样就会使照片留下噪点,从而影响照片的画质。ISO 值越高,产生的噪点就越多,画质就越差。

　　ISO800 以下为低感光度,ISO 值在此范围内,照片画质是不错的;ISO800 ~ ISO6400 为中感光度,ISO 值在此范围内,照片有一定噪点;而 ISO6400 以上就属于高感光度了,会使照片产生明显的噪点,如图 4.43 所示,照片感光度高达16000,画质自然不佳。我们当然希望照片具有优秀的画质,但对光圈值和快门速度有特定要求而光线较弱时,我们不得不设置较高的 ISO 值来保证曝光的准确。提高感光度必然带来画质下降,因此,弱光拍摄时,应优先考虑调整光圈值和快门速度,然后考虑适当提高 ISO 值来拍摄。

巩固

1. 感光元件是数码相机的核心部件，又叫（　　　　　），它的作用是将光线转换成（　　）信号，从而形成（　　）照片。

2. 感光元件由大量的感光单位组成，每一个感光单位记录的数字信号称为一个（　　），它是构成数码照片的最小单位。

3. 感光度是指感光元件对光的（　　　　），它的大小用（　　　　　）表示。

4. ISO 值从小到大排列，依次为 50、100、200、400……，ISO 值越大曝光越强，相邻的 ISO 值，其曝光级别相差（　　）级。

拓展

1. 了解数码相机 ISO 值变化的原理。

2. 了解高感光度产生噪点的原因。

第 **5** 章

摄影"曝光三要素"的综合运用

学习目标

1. 掌握"曝光三要素"值的换算方法。
2. 根据拍摄意图灵活设置"曝光三要素"值。
3. 掌握明暗反差较大情况的几种曝光方式。

通过前几章的学习，我们已经了解到：数码相机基于自带的测光系统对拍摄画面进行测光后确定标准曝光，然后用曝光量指示标尺为我们判断曝光情况提供参照。标准曝光确定的是曝光总量，是通过综合设置"曝光三要素"实现的，而我们可以手动对快门速度、光圈值和 ISO 值灵活设置，进行富有个性的多样化的摄影创作。

［5.1］ 手动曝光模式

第 18 课
五种曝光模式
的异同

前面，我们已经学习了相机的四种曝光模式：全自动模式、程序自动模式、快门优先模式、光圈优先模式。基于相机测光系统测得的曝光量，这四种曝光模式下的曝光参数设定都有不同的自动程度，如表 5.1 所示。

表 5.1　四种自动曝光模式下"曝光三要素"的可选设定

曝光模式	快门速度	光圈值	ISO 值
全自动	自动	自动	自动
程序自动	自动	自动	自动或手动
快门优先	手动	自动	自动或手动
光圈优先	自动	手动	自动或手动

"自动"固然方便，但把曝光参数设定的决定权交给相机，并不能总是满足我们的创作要求。比如，在快门优先自动曝光模式下，你把快门速度调得很高以捕捉一匹快马或一只飞鸟的动作瞬间，相机有可能会给你设置一个较高的感光度值以满足充足曝光的需要，但是高感光度值带来的噪点会让你无法容忍，如图 5.1 所示：

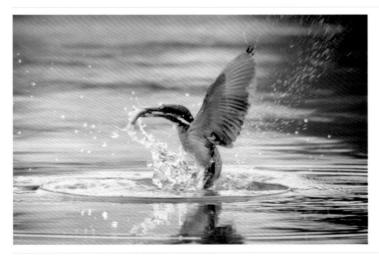

评价测光
快门优先（1/1600）
光圈自动（f/5.6）
ISO 自动（ISO12800）

图 5.1　快门优先，设置高速快门抓拍鸟的捕食姿态，相机自动设置了较高的 ISO 值，噪点明显，照片画质较差

又比如，在光圈优先自动曝光模式下，相机可能会给你设置一个较慢的快门速度，从而产生动态模糊（手持拍摄或拍摄对象移动），如图 5.2 所示。

评价测光
光圈优先（f/8）
快门自动（1/40）
ISO 100

图 5.2　根据景深需要，采用光圈优先自动曝光，设置较小光圈抓拍，相机自动设置了较慢的快门速度，导致人物动态模糊

在"曝光三元素"中，只要有一项设定为"自动"，就有可能出现我们不希望的拍摄效果。因此，"自动"虽然能提高拍摄的效率，但有局限性。选择手动曝光模式拍摄，更利于达成创作目标。

☑ 巩固

1. 若光圈优先自动曝光模式下手持拍摄，照片产生动态模糊，说明相机自动设定的快门速度（　　）。此时可以将 ISO 值（　　）使快门速度（　　），从而避免产生动态模糊。

2. 若快门优先自动曝光模式下照片景深过大，说明相机自动设定的光圈值比较（　　）。此时可以将 ISO 值（　　）使光圈值（　　），从而使景深变小。

3. 观察相机的手动曝光模式，熟悉此模式下曝光参数的设定并尝试按如下假设情景设定测光模式和曝光参数。

（1）手持相机拍摄一张画质优良、景深较大的风光照片。（提示：须考虑快门速度以适应手持拍摄）

（2）手持相机拍摄一张画质优良、五官清晰、背景虚化的人物特写照片。

5.1.1 "曝光三要素"值的设置范围

在手动曝光模式下，快门速度、光圈值、ISO 值都可以手动设置，如表 5.2 所示。这样，我们就能同时控制景深、曝光时间和感光度，从而更好、更灵活地实现创作意图。

表 5.2 **手动曝光模式下"曝光三要素"的设定**

曝光模式	快门速度	光圈值	ISO 值
手动	手动	手动	自动或手动

不过，"曝光三要素"都有各自的参数范围，我们只能在其参数范围内手动设定它们的值。以佳能 EOS 5D Mark IV 单反相机（搭配佳能 24 ～ 105 mm 镜头）为例，其快门速度、光圈值、ISO 值的设定范围如表 5.3 所示。

表 5.3 **佳能 EOS 5D Mark IV 单反相机"曝光三要素"的设定范围**

佳能 EOS 5D Mark IV(24 ～ 105mm)	
快门速度	1/8000 ～ 30"
光圈值	f/4 ～ f/22
ISO 值	50 ～ 102400

光圈值的设定范围跟镜头型号有关，不同型号的镜头，其光圈值范围可能不同。比如佳能 70 ～ 200 mm 镜头的光圈值范围是 f/2.8 ～ f/32，佳能 100 mm 镜头的光圈值范围是 f/2.8 ～ f/22。

🖋 练习

观察自己的相机，对照说明书熟悉怎样设定快门速度、光圈值、ISO 值的范围。

5.1.2 "曝光三要素"的换算

在手动曝光模式下，光圈值、快门速度及 ISO 值都可以人为手动设置，以利于实现摄影者的创作意图。如图 5.3 所示，为保证满足这幅风光照片的大景深、高画质要求，我们优先将光圈值和 ISO 值分别设为 f/22 和 ISO100，再将快门速度设为 1/30 秒以满足准确曝光的需要。

第 19 课
曝光三要素的
换算

f/22
1/30
ISO100

图 5.3 　一张大景深、高画质风光照片的曝光参数的设定

1/30 秒是较慢的快门速度，为了保持相机的稳定，拍摄这张照片时用到了三脚架。假如是手持相机拍摄，那么在 1/30 秒的快门速度下，将很难保持相机的稳定，会造成动态模糊。一般来说，手持相机拍摄时，快门速度设为 1/125 秒比较保险。当然，也可以设置为更快的快门速度。如果将快门速度设为 1/125 秒，就意味着曝光量降低了 2 级。为了保证正常曝光，我们需要调节光圈值和 ISO 值以补足这 2 级曝光量。如下三种调整方案值得借鉴。

方案一：考虑到大景深需求，光圈值保持为 f/22，调节 ISO 值为 400，以补足因调节快门速度降低的 2 级曝光量。ISO400 并不会带来明显的噪点，对画质影响不大。

方案二：调节光圈值为 f/11 以补足因调节快门速度降低的 2 级曝光量，同时 ISO 值仍然保持为 100，景深稍浅，但画质基本不受影响。

方案三：同时调整光圈值和 ISO 值。光圈值为 f/16，ISO 值为 200，同样可以补足 2 级曝光量，对画质的影响较小。

现在，将这三种调整方案与原来的曝光参数列表进行对比，其换算关系一目了然，如表 5.4 所示。

通过表 5.4 可以看到，三种方案最后的总曝光量与原始的曝光量相比都没有变化。上述操作体现了"曝光三要素"的参数换算原则：曝光量等级降低（提高）多少就补足（降低）多少。熟练运用曝光参数的换算对于提高摄影创作的效率是非常必要的。如前所述，我们要牢记每个参数值的增减将带来多少曝光量的变化，例如：当光圈值从 f/2.8 变化为 f/16 将减少几级曝光量？

表5.4　　设定图5.3曝光参数的三种方案对比

原方法	方案一		方案二		方案三	
原始参数	参数	曝光量增减	参数	曝光量增减	参数	曝光量增减
f/22	f/22	0	f/11	+2	f/16	+1
1/30	1/125	−2	1/125	−2	1/125	−2
ISO100	ISO400	+2	ISO100	0	ISO200	+1

巩固

1. 拍摄人像特写的时候，曝光参数设定为 f/2.8、1/125、ISO100，发现人像面部景深太浅，于是将光圈值调整为 f/5.6，此时曝光降低了（　　）级。如果只通过调整快门速度补足曝光，应将其设定为（　　）秒；如果只通过调整 ISO 值补足曝光，应将其设定为 ISO（　　）；如果同时调整快门速度和 ISO 值，将分别设定为（　　）秒、ISO（　　）。

2. 手持相机给家人拍一张旅游纪念照时，需要保证家人和背景都清晰，初步将曝光参数设定为 f/16、1/125、ISO100，结果曝光量欠 2 级。为了保证手持拍摄不模糊和优良的画质，决定快门速度不变，请据此要求设计至少两种曝光方案。

3. 有一支镜头，最大光圈的光圈值是 f/2.8，最小光圈的光圈值是 f/16，相邻两个光圈值曝光量相差 1 级，请将它的光圈值从大到小依次排列。

[5.2] 再提曝光量指示标尺

第 20 课
曝光流程

现在，我们已经认识到，在相机提供的几种曝光模式中，手动曝光模式最能实现自己创作意图，它让我们体会到驾驭相机的乐趣，我们再也不必依赖相机为我们做出决定。

在手动曝光模式下，我们通常会根据自己的需要设定一个理想的曝光参数组合，然后根据测光情况对曝光参数进行调整。不要忘了，相机是有测光功能的，它不仅仅在自动曝光模式中能够派上用场，在手动曝光模式下同样至关重要。有些人认为在手动曝光模式下就不需要测光了，这是错误的。在手动曝光模式下，相机会将自己测光的结果与我们设定的曝光参数进行比较，然后通过曝光量指示标尺提示曝光

结果会过曝还是欠曝、过曝或欠曝几级曝光量。虽然测光的结果不总是那么尽如人意，但它会大大减少曝光失误的概率。因此，这里再次强调，即使是手动曝光模式，我们也一定要习惯于观察曝光量指示标尺，看看自己设定的这套曝光参数组合能不能准确曝光。这就如同驾车转弯或变道前一定要先看一眼后视镜一样重要。

基于这样的认识，这里可以制定一个"手动曝光拍摄流程"：设定曝光参数—观察曝光量指示标尺指针位置，确定曝光是否准确—权衡怎样调整曝光参数—曝光。

如果从一开始学习摄影时就遵循规范的"拍摄流程"，你就会养成良好习惯。特别是拍摄前观察曝光量指示标尺，这更应该成为一个习惯，而好习惯会提高我们的拍摄效率和成功率。下面，我们用图 5.4 这张照片的拍摄过程来具体说明一下上述拍摄流程。

图 5.4　**示例照片**

为了方便大家理解，这里把拍摄过程用表 5.5 表示出来。

如表 5.5 所示，首先确定拍摄目标并预设"曝光三要素"的值；然后观察曝光量指示标尺，发现欠曝 3 级。我们把景深作为首要目标，维持光圈值不变，将 ISO值调整为 200 使曝光量增加 1 级，将快门速度降低 2 级使曝光量增加 2 级，这样就补足了所欠的 3 级曝光量。

表5.5　图5.4 示例照片的拍摄过程一览

拍摄过程		景深目标		画质目标
		主体清晰、背景虚化		画质优良
1	预设参数	f/5.6	1/125	ISO100
2	观察测光结果	125　5.6ıı₃ııₐₗₒₐₗₐₗ₃　ISO 100　[77]		曝光量 欠 3 级
3	调整曝光参数	f/5.6 快门速度不变	1/30 曝光量增加 2 级	ISO200 曝光量增加 1 级
4	曝光	30　5.6ıₐₗ₃ııₐₗₒₐₗₐₗ₃　ISO200　[77]●		曝光 正常

　　由于手动曝光模式下影响曝光的三个参数都可以调整，所以调整方案可以有多种。具体该调整什么参数、调整多少，应在保证完成创作意图的情况下，根据实际情况权衡决定。比如在上例中，因为画质目标是第二目标，ISO 值本来可以不变，只需将快门速度降低到 1/15 秒即可补足 3 级曝光量。然而，在如此低的快门速度下，稍有震动就会造成动态模糊。而 ISO200 仍然是较低的感光度，对画质造成的影响不大，权衡之下，我们就将两者均做了调整。

☑ **巩固**

　　1. 预设好曝光参数后，接着进行测光，然后通过观察（　　　）的位置来判断曝光是否正常。
　　2. 拍摄时，曝光参数设定为 f/4、1/125、ISO400，测光后，发现曝光量指示标尺向右偏移了 2 个整数刻度，此时可以将光圈值调整为（　　　），或者将快门速度调整为（　　　），或将 ISO 值调整为（　　　）。

[5.3]　明暗反差较大光线条件下准确曝光的途径

　　我们一定遇到过这样的情况：拍摄日落或日出的时候，所设置的曝光参数无法同时兼顾天空和地面的准确曝光，天空曝光正常时地面却严重欠曝，暗部缺少层次和细节，如图 5.5 所示；而地面曝光正常时天空又严重过曝，亮部缺少层次和细节，如图 5.6 所示。我们也会遇到这样的情况：光线很强会造成强烈的明暗反差，无法同时兼顾明暗两部分的正常曝光，亮的很亮，暗的很暗，反差太大，均丧失不少细节，如图 5.7 所示。那么，有没有平衡明暗两部分曝光的方法呢？

图 5.5　天空曝光正常，地面欠曝　　　　图 5.6　地面曝光正常，天空过曝

图 5.7　明暗反差过大

5.3.1　HDR 模式

在数码摄影中，HDR 模式可以使暗部的细节变得丰富，用 HDR
模式拍摄能在一定程度上平衡场景明暗两部分的高反差。

在 HDR 模式下，每按一次快门，相机将以不同的曝光量对同一
画面连续拍摄 3 张照片，分别为基础曝光、曝光不足和曝光过度（相

第 21 课
破解大光比曝光
难题 _HDR 模式

机根据事先设定的步长对基础曝光进行曝光补偿）。这3张照片涵盖明暗两部分更多的细节。然后，相机自动将这3张照片合并在一起，从而得到1张明暗两部分曝光均衡的 JPEG 格式照片，如图5.8所示。

| 基础曝光 | 曝光不足 | 曝光过度 |

合成后得到一张曝光均衡的 JPEG 格式照片

图 5.8　HDR 模式的拍摄原理

由于按一次快门将连续对同一画面拍摄3次，所示 HDR 模式只适用于拍摄静态照片，且需使用三脚架以保持相机稳定。

如何选择 HDR 模式以及怎样设定相关的选项，请参照相机说明书，这里不做赘述。

5.3.2 "两头兼顾"

例如，在拍摄溶洞景观时，在灯光作用下，明暗反差较大。根据评价测光结果并考虑景深的需要，预设曝光参数为 f/8、1/125 秒、ISO3200，然后对暗部进行测光（点测光），发现曝光量指示标尺指针不见了，只在标尺最左侧多了一个指向左侧的三角标记，如图 5.9 所示。这就提示了暗部欠曝达到 3 级以上（曝光量指示标尺中间点的左右两侧，最多各显示 3 个整数刻度）。

第 22 课
破解大光比曝光
难题 _ 两头兼顾

第 23 课
破解大光比曝光难
题 _ 包围曝光原理

图 5.9　暗部欠曝超过 3 级时的曝光量指示标尺

于是将快门速度逐渐降低，直到曝光量指示标尺指针回到正中。现在的曝光参数为 f/8、1/8、ISO3200，如图 5.10 所示，这说明之前预定的曝光参数使得暗部欠 4 级曝光量。

图 5.10　暗部曝光正常时的曝光量指示标尺

保持曝光参数不变，再对亮部进行测光，会发现曝光量指示标尺指针偏右 3 个刻度，如图 5.11 所示。这说明亮部将超过正常曝光 3 级，严重过曝。

图 5.11　亮部过曝 3 级时的曝光量指示标尺

数码相机曝光欠曝不超过 3 级或过曝不超过 2 级，都可以通过后期处理还原至正常曝光。如果亮部过曝达到 3 级，后期就无法还原为正常曝光，大量细节就会随之被抹去。因此，我们可以考虑将快门速度调整为 1/30 秒，使曝光量降低 2 级。这样，暗部就欠曝 2 级，亮部只过曝 1 级，做到"两头兼顾"，为后期还原正常曝光创造条件，如图 5.12 所示。

图 5.12　"两头兼顾"之后的曝光量指示标尺

这样，得到一张暗部和亮部曝光均不正常但具有后期调整余地的照片，如图 5.13 所示。

接着，再将这张照片进行后期处理，将暗部和亮部曝光还原成正常。这样就可得到明暗两部分细节都较丰富的照片，如图 5.14 所示。

图 5.13　暗部欠曝 2 级、亮部过曝 1 级　　图 5.14　暗部和亮部曝光后期还原正常

5.3.3　利用包围曝光平衡明暗反差的思路

第 24 课 _ 破解
大光比曝光难题
_ 自动包围曝光

在上例中，曝光时对最亮处和最暗处"两头兼顾"，恰好在后期可以还原为正常曝光，但如果遇到明暗反差过大的场景，后期处理时仍然难以平衡明暗两部分的曝光，那么我们可以利用数码相机的"包围曝光"功能来应对这样的情况。

利用包围曝光平衡明暗反差的拍摄思路如下：相机同时保证明暗两部分正确曝光的极限称为宽容度。数码相机的宽容度是有限的，当明暗反差过大，超出相机的宽容度时，即使"两头兼顾"，后期处理也无法还原成正常的曝光。人眼的宽容度则比相机大得多，当明暗反差较大时，往往也能同时看到亮部和暗部的细节。虽数码相机是无法与人眼的这种能力相比，但我们可以利用包围曝光来突破相机宽容度的限制。

一般来说，包围曝光是对画面中的明、暗、灰三部分分别测光（或预估之后直

接设置曝光补偿），根据测得的结果（或预估的曝光补偿量），拍摄3张构图完全相同但曝光程度不同的照片，这3张照片分别涵盖明、暗、灰三部分的细节。这与HDR模式下拍摄3张不同曝光量的照片类似。后期再通过图片处理软件（如Photoshop）将这3张照片合成1张照片。合成照片过程中，软件通过自动计算，得到明、暗、灰三部分都有丰富细节的照片，如图5.15所示。

暗部有完整细节 　　　　亮部有完整细节 　　　　灰部有完整细节

合成后得到一张明、暗、灰三部分均细节丰富的照片

图5.15　包围曝光原理

如果明暗反差过大，那么包围曝光可以拍超过3张照片，比如5张或7张。将明和暗两部分各分为2个或3个亮度层次来曝光，加上1张标准曝光照片（根据评价测光设定曝光参数）一共拍5张或7张照片，后期合成后可以得到明暗层次更好、

细节更丰富的照片。当然，在明暗反差并不太大时，包围曝光也可以只拍 2 张照片，即明暗两部分各 1 张。

包围曝光分自动和手动两种方式。其中，自动包围曝光应在相机上提前设置拍摄照片的数量。图 5.16 为佳能 EOS 5D Mark IV 相机自动包围曝光拍摄数量选择菜单，最多可以设置拍摄 7 张照片。

包围曝光与 HDR 模式略有不同。前者在曝光补偿设置上更为灵活，可以将明暗层

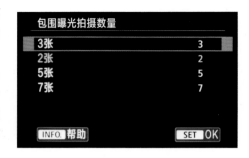

图 5.16　选择自动包围曝光拍摄数量

次分得更细，拍摄多张照片，而后者只能拍摄 3 张照片；前者需要在后期用软件合成一张照片（也有相机可以自动合成），而后者是拍摄完成后相机立即自动合成一张照片；前者可以拍摄未经处理、未经压缩的"数字底片"（RAW 格式文件，见本书第 8 章），后期可以合成近乎无损的高质量照片，而后者只能得到经过压缩的 JPEG 格式照片，画质明显不如前者。

5.3.4　自动包围曝光

自动包围曝光是指在测光基础上，按照预先设定的包围曝光拍摄数量和曝光补偿级数，连续拍几张（一般是 3 张）曝光不同的照片。数码相机常用的 4 种曝光模式（P 模式、Tv 模式、Av 模式、M 模式）下都可以设定自动包围曝光。

第 25 课 _ 破解
大光比曝光难题
_ 手动包围曝光

第 26 课 _ 破解
大光比曝光难题
_ 包围曝光照片
的 HDR 合成

自动包围曝光应预设曝光补偿级数以确定曝光范围。以拍 3 张照片为例，如图 5.17 所示，首先移动曝光量指示标尺指针设置曝光补偿级数（具体操作参照相机说明书）。可以看到，指针由 1 个变成了 3 个，左右两边的指针同时向两边等距移动，中间的指针固定不动。如图 5.18 所示，预设曝光补偿级数为 2，指针左右等距移动了 2 级曝光量（"步长"为 2）。按快门 3 次连续拍摄 3 张照片（确

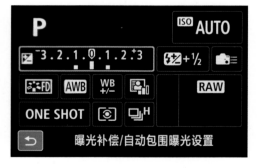

图 5.17　预设自动包围曝光补偿级数

保相机完全稳定），根据预设曝光补偿级数，第 1 张为标准曝光，第 2 张曝光补偿 −2 级，第 3 张曝光补偿 2 级。

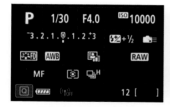
第1张：标准曝光

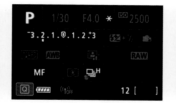
第2张：曝光补偿 −2 级

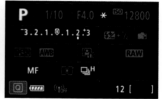
第3张：曝光补偿 2 级

图 5.18　自动包围曝光（3 张）每张照片的曝光补偿情况分解示意

进行自动包围曝光前，应根据明暗反差的程度来设定合适的曝光范围，也就是要决定曝光补偿的步长。明暗反差强，步长就设置得大一点，反之步长就设置得小一些。

拍摄时，如果时间允许，当然也可以分别对明、暗两分部测光，看与标准曝光各相差几级曝光量，权衡之下再设定曝光补偿量（补偿不超过 ±3 级）。

怎么权衡设定曝光补偿量？设置包围曝光范围时，明暗两部分补偿的曝光量步长是相同的。事实上，我们经常会遇上明暗两部分与标准曝光相差的曝光级数不相等的情况。此时，我们应优先考虑对亮部补偿，因为亮部如果不补偿到位的话仍然会出现"死白"，相比之下，死白比死黑更难以接受。比如，测光后暗部需补偿 2 级，亮部需补偿 −3 级，那么曝光补偿的步长就设置为 3。

如果明暗反差过大，比如，相比标准曝光，亮部或暗部需要补偿 4 级曝光量，这就超过了包围曝光补偿步长最大为 3 级的限制，这又该怎么办？以佳能 EOS 5D Mark IV 相机为例，包围曝光范围是可以"整体移动"的（具体操作请参照相机说明书），如图 5.19 所示。

包围曝光补偿步长限定 3 级

曝光范围可整体左移

曝光范围可整体右移

图 5.19　自动包围曝光范围整体移动设置（3 张）

根据优先考虑亮部曝光补偿原则，先将曝光范围设为 ±3 级，如图 5.20 所示；然后，将曝光范围整体向左移动 1 级，如图 5.21 所示。这样对亮部的曝光补偿为 −4 级，对暗部的曝光补偿为 2 级。

| 图 5.20 | **曝光范围设为 ±3 级** | 图 5.21 | **曝光范围整体左移 1 级** |

此时，虽然暗部曝光补偿尚欠 2 级，但是在后期合成时是可以提亮还原的。

5.3.5 手动包围曝光

显然，自动包围曝光的曝光范围受到曝光补偿步长的限制，在后期合成的时候或许效果并不完美。我们还可以进行"手动包围曝光"。相机说明书里并没有这个提法，这只是为了在后期合成时得到明、暗两部分曝光更为均衡、细节更加分明的照片的一种技法。

进行手动包围曝光时，面对复杂光线或明暗反差较大的场景，我们可以对画面主体不同的亮度层次进行测光拍摄多张照片（根据明暗反差情况决定拍摄张数），让各个亮度层次都得到准确曝光，后期用软件进行 HDR 合成，从而突破相机宽容度的限制，得到所有亮度层次都细节丰富的照片。相比自动包围曝光，手动包围曝光对明暗层次和细节的控制及表现更加精准和完美。如图 5.22 所示，这是手动包围曝光之后 HDR 合成的一张照片。

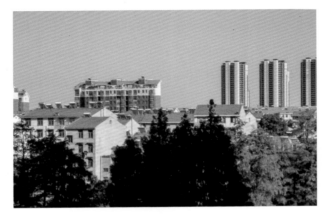

图 5.22　**手动包围曝光后期 HDR 合成的一张照片**

拍摄图 5.22 这张照片时，首先选择手动曝光模式和评价测光，将曝光参数设置为 f/11、1/125、ISO100（标准曝光），曝光结果如图 5.23 所示。

图 5.23　　**标准曝光效果**

结果发现，这是一个明暗反差很大的场景，亮部过亮，暗部过暗。因此，我们可以用手动包围曝光拍摄，然后进行后期 HDR 合成。具体过程如下。

（1）设为手动曝光模式（M 模式）。

（2）将测光方式设为评价测光（考虑到整体曝光的平衡），然后将测光方式设为点测光，分别对亮部最亮处和暗部最暗处进行测光。

（3）架好三脚架以保持相机稳定，按图 5.24 所示的参数完成拍摄。

评价测光（画面正中）　　　　点测光（最亮处）　　　　　点测光（最暗处）
f/11，1/125，ISO100　　　　f/11，1/320，ISO100　　　　f/11，1/15，ISO100

图 5.24　　**手动包围曝光（3 张）过程示意**

（4）后期将 3 张照片合成。

通常，手动包围曝光拍摄 3 张照片就能得到较好的合成效果，必要时可以拍摄多张以呈现更多层次的明暗细节，这具体取决于光线的复杂程度。

☑ **巩固**

　1.在通常情况下，数码相机拍摄的照片欠曝（　　）级和过曝（　　）级都可以通过后期处理来达到正常曝光。

　2.拍摄日出景观时，如果将曝光参数设置为 f/8、1/15 秒、ISO400，半按快门对地面进行测光，曝光量指示标尺正好在中间，但对天空进行测光时，曝光量过曝 4 级，为了得到一张可以通过后期处理达到正常曝光的照片，可以将光圈值调整为（　　），或者将快门速度调整为（　　），还可以将 ISO 值调为（　　）。如果考虑到获得最好的画质，应优先考虑调整（　　）。

5.3.6　包围曝光照片的 HDR 合成

　　能够实现包围曝光照片 HDR 合成的软件比较多，这些软件具有"合并到 HDR"功能，可以将多张用包围曝光拍摄的照片合成一张照片。这里所说的"HDR"和前文介绍的相机的 HDR 模式是相同的意思，也是要得到每一个亮度部分都有丰富细节的照片，但利用软件进行后期 HDR 合成能得到质量更高的照片。

　　我们可以使用 Adobe Bridge 这个软件来对包围曝光照片进行 HDR 合成。这是一款非常优秀的图像资源管理软件，可以从相机中导入图像文件并对其进行查看、搜索、排序、管理和处理。我们还可以使用 Adobe Bridge 来创建新文件夹、对文件进行重命名、移动文件和删除等操作。Adobe Bridge 兼容 Adobe 公司旗下诸多软件，比如我们会经常用到的 Adobe Photoshop。

　　对于学习摄影的朋友来说，Adobe Bridge 既是图片管理的好帮手，也是处理图片的强大工具。它自带功能强大、专门用来处理"数字底片"——Raw 文件的 Camera Raw 插件。Camera Raw 具有 HDR 合成功能，能够输出高品质的 HDR 照片。下面，我们就用 Camera Raw 对包围曝光照片进行 HDR 合成。

　　第①步：启动 Adobe Bridge。启动画面如图 5.25 所示。

　　第②步：找到存放包围曝光照片的文件夹。如图 5.26 所示，按 Ctrl+A 快捷键，全选 3 张包围曝光照片，然后单击鼠标右键，在弹出的快捷菜单中选择"在 Camera Raw 中打开 ..."命令。

　　第③步：如图 5.27 所示，进入 Camera Raw 界面后，按 Ctrl+A 快捷键，选中刚才的 3 张照片，然后将光标移动到任意一张照片

图 5.25　**Adobe Bridge 启动画面**

上稍做停顿，在其右上角将出现 3 个纵向排列的菜单命令。

图 5.26　打开将进行合成的包围曝光照片

图 5.27　选中即将合成的照片

第④步：如图 5.28 所示，用鼠标左键单击其中的"..."命令，在弹出的菜单中选择"合并到 HDR..."命令。

图 5.28　　**在菜单中选择 HDR 合并命令**

第⑤步：如图 5.29 所示，出现"HDR 合并预览"对话框。在"选项"栏中勾选"对齐图像""应用自动设置"；然后在"消除重影"栏中打开下拉菜单选择"高"，然后用鼠标左键单击右下角"合并"按钮，软件开始 HDR 合成。

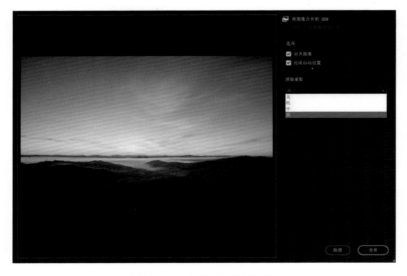

图 5.29　　**HDR 合并预览窗口**

如图 5.30 所示，在第 3 张照片右侧多出一张照片，这就是 HDR 合成后的照片。

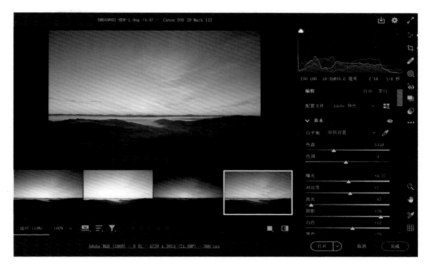

图 5.30　合成后第 3 张照片右侧多出一张 HDR 合成后的照片

图 5.31 所示是经过 HDR 合成的照片，很显然，Camera Raw 的 HDR 合成效果是很棒的！拍摄的时候，受相机宽容度的限制，无法用一张照片记录下照片中场景的所有明暗细节；用包围曝光来拍摄并经 HDR 合成后的照片，就能好地呈现了当时环境的真实面貌。

图 5.31　HDR 合成后的照片

☑ **巩固**

1. 遇上明暗反差较大的场景时，为了突破数码相机的宽容度限制，获得曝光均衡、细节清晰的照片，可以用下面哪些办法解决？请在正确方法后面打"√"。

　　A. "两头兼顾"，设定最优曝光参数值。（　　　）

　　B. 用 HDR 模式拍摄。（　　　）

　　C. 用包围曝光拍摄。（　　　）

2. 用 HDR 模式拍摄时，数码相机将连续拍摄（　　　）张照片，然后自动合成一张（　　　）格式的照片。

3. HDR 模式只适合拍摄（　　　）态照片。

4. 包围曝光的原理是分别对（　　　）、（　　　）、（　　　）三部分测光，拍摄 3 张能涵盖这三部分细节的照片，然后在后期合成一张曝光均衡的照片。

5. HDR 模式与包围曝光相比，不同点在于（　　　）。

6. 采用自动包围曝光时，为了获得层次更丰富的照片，应该（　　　）。

7. 包围曝光针对不同亮度层次进行测光时，应选择（　　　）测光。

第6章

常用的曝光技巧

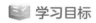 学习目标

1. 理解"白加黑减"曝光原则
2. 学习合理运用"向右曝光"
3. 掌握快速调整曝光的技巧

　　随着对相机控制的日臻熟练，我们在摄影时会越来越希望快速地调整曝光以提高拍摄的效率和成功率。因此，了解一些常用的曝光技巧是有必要的。本章将介绍几种常用的曝光技巧。

［6.1］　"白加黑减"曝光原则

我们来看两个有趣的现象。

图 6.1 所示的照片中背景、桌面以及作为拍摄主体的纸杯均是白色的，这是一个整体较亮的场景。拍摄时，为了做到整个画面的曝光均衡，测光方式选择为评价测光，曝光模式设置为程序自动。拍摄得到了如图 6.2 所示的照片。

第 27 课 _ 常用
曝光技巧 _ 白加
黑减

图 6.1　茶杯及背景均为白色

图 6.2　实际曝光茶杯及背景均偏灰

由图 6.1 可知，这是一个较亮的场景，但实际拍摄的时候却显得整体曝光不足，画面偏灰，如图 6.2 所示，即使是位于测光区域中心的纸杯也并未表现出应有的白色。这是什么原因呢？

　　我们再来看看图6.3，背景是黑色的，作为拍摄主体的茶壶也接近黑色，这是一个整体较暗的场景。拍摄时同样选择评价测光以保证整个画面的曝光均衡，曝光模式为程序自动，拍摄得到了图6.4。与图6.3相比，图6.4整体上也是偏灰的，图中没有显示出应有的黑色。这又是为什么呢？

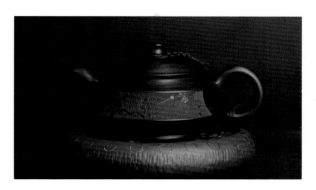

图6.3　背景和茶壶均接近黑色

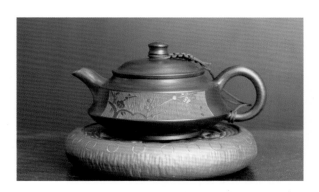

图6.4　拍摄效果偏灰（亮）

　　对于上述两例，有人可能会想到是测光方式选得不对，可事实上无论你选择哪种测光方式，都无法将画面中主体的白或黑还原成它们应有的亮度。其实，数码相机有一个"嗜好"：把所有的物体拍摄成灰的。

　　我们暂时不用去探讨数码相机为什么会这样，现在只探讨如何解决这个问题：白色拍得偏灰（暗），那就增加一些曝光；黑色拍得偏灰（亮），那就减少一些曝光——这就是"白加黑减"原则。"加"、"减"一般通过曝光补偿来实现，图6.1和图6.3都是进行了曝光补偿之后才得到的。至于该补偿多少曝光量，我们可先设置1级曝光补偿量拍摄，然后观察主体的亮度，再调整曝光补偿量重新拍摄，直到满意为止。

需要强调的是，"白加黑减"原则适用于整体偏亮（白）和整体偏暗（黑）的场景。典型案例如拍摄图 6.5 所示的雪景，雪景环境整体偏亮（白）；又如拍摄图 6.6 所示的剧场演出，演出环境整体偏暗（黑）。

程序自动曝光
评价测光
1/125
f/8
ISO100
曝光补偿 +2

图 6.5　补偿 2 级曝光雪景亮度恢复正常

程序自动曝光
评价测光
1/100
f/8
ISO800
曝光补偿 -1

图 6.6　补偿 -1 级曝光舞台亮度恢复正常

操作

体验"白加黑减"曝光原则：

1. 在较亮的背景前放置一件纯白的物品，拍摄时注意还原物品的正常亮度；
2. 在较暗的背景前放置一件纯黑的物品，拍摄时注意还原物品的正常亮度。

拓展

了解相机为什么会把物体拍成灰的（"18 度灰"）。

第 28 课 _
常用曝光技巧 _
向右曝光

[6.2] 关于 "向右曝光"

在标准曝光的基础上加曝光补偿，将使照片适度过曝，而照片的暗部会因此获得更多细节。这样的曝光表现在曝光量指示标尺上，指针的位置是偏向中间刻度右侧的，而且，照片直方图的峰值也偏向右侧。因此，这种曝光方法被称为 "向右曝光"。前期把照片拍得偏亮一些以获得更多暗部细节，后期处理时再将亮部的曝光还原，获得比在标准曝光下明暗层次和暗部细节更为丰富的照片，相当于拓展了相机的宽容度——这就是向右曝光的意义所在。

6.2.1　"向右曝光" 时文件格式的设定

无论拍摄何种类型的照片，都应在拍摄前将数码相机的图像画质设置成 RAW 格式，这将大大增加照片的细节。当然，我们也可以将图像画质设置成 RAW+JPEG 格式，以满足更多需要。关于 RAW 格式，后面章节将有专门介绍。这里先明确一下，RAW 格式文件对后期处理非常 "友好"，而向右曝光是需要进行后期调整的。因此，将数码相机的图像画质设置成 RAW 格式是 "向右曝光" 的前提。

在 RAW 格式下，较亮的照片保留的细节远多于较暗的照片，如图 6.7 和图 6.8 所示。对比两者的直方图不难看出，前者从暗部到亮部均有大量像素分布，说明照片细节丰富，而后者像素主要分布在暗部且有部分死黑，显然细节要少得多。

25"
f/16
ISO100

图 6.7　较亮的照片细节较多

20"
f/16
ISO100

<div align="center">图 6.8　较暗的照片细节较少</div>

图 6.8 虽然可以通过后期调至跟图 6.7 同样的亮度，但其在前期拍摄时因曝光不足，调亮后暗部产生的纯黑部分仍然缺乏细节，而且会出现噪点，使画质受到影响。因此，只要亮部曝光控制在后期可还原的程度，将照片拍得偏亮一些，就会获得更多暗部细节，这是有助于提高照片画质的。"向右曝光"正是基于这一点而提出的一种优化曝光的手段，前期曝光最优化始终值得提倡。

6.2.2　"向右曝光"时曝光补偿的设置

向右曝光虽然可以增加暗部细节，但不应造成亮部曝光过度而出现纯白，不然会丧失亮部的细节，这比暗部缺少细节更令人难以接受。通过阅读前文，我们已经了解到，照片的亮部过曝 2 级曝光量是可以在后期还原过来的。因此，我们应先对画面中最亮的部分进行点测光，然后确定向右曝光时增加多少曝光量。

我们也要认识到，向右曝光虽然可以在一定程度上使照片突破相机宽容度的限制，但如果拍摄场景明暗反差太大，那么使用 HDR 模式和包围曝光或许是更好的选择。采取何种方式使曝光最优化，取决于我们的临场判断和照片用途。假如照片只是用于在显示设备上观看，那么用 HDR 模式拍摄得到一张 JPEG 格式照片或能简化我们的工作（可能不需要后期处理）。

6.2.3　"向右曝光"时不宜通过提高 ISO 值来增加曝光量

需要强调的是，向右曝光的目的是使照片包含更多细节，从而提高照片的画质，所以向右曝光在增加曝光量时不宜通过提高 ISO 值来实现（即 ISO 值不能设为自动），而调整光圈值或快门速度才是合适的做法。增加光圈值或降低快门速度可能缩小景深或产生运动模糊，因此，向右曝光跟 HDR 模式一样，比较适合拍摄静态的对象，比如风光、建筑、静物等。

　　如图 6.9 所示，街景灯光与画面中背光元素之间的明暗反差较大，亮部曝光比较正常，但暗部曝光不足且缺少细节，决定采取向右曝光。

　　为了避免高 ISO 值产生噪点影响画质，将 ISO 值设为 100；考虑到夜间光线较弱，在确保景深足够的情况下，尽量用大光圈拍摄，其值设为 f/2.8；对画面中亮度最高的广告灯箱进行点测光之后，发现 0.6" 的快门速度可以达到标准曝光，为了包含更多暗部细节，将快门速度设置为 2.5" 完成向右曝光。2.5" 的快门速度使广告灯箱刚好过曝 2 级，在后期处理中，将其还原并调整明暗之间的关系，最后得到图 6.10。图 6.10 这张照片在较好地还原了亮部细节的同时，包含了更多的暗部细节。

0.6"
f/2.8
ISO100

图 6.9　暗部曝光不足

2.5"
f/2.8
ISO100

图 6.10　　向右增加 2 级曝光后暗部曝光得到改善

✅ **巩固**

1. 向右曝光的意义在于（　　　）。

2. 向右曝光的前提是将图像画质设置为（　　）格式，这样做的目的是（　　）。

3. 在通常情况下，向右曝光时应在对（　　）部进行点测光基础上补偿（　　）级曝光。

4. 对于明暗反差过大的拍摄场景，向右曝光达不到理想的曝光效果时，采取（　　）和（　　）或许是更好的选择。

5. 向右曝光不能通过提高 ISO 值加曝光补偿，原因是（　　　），而应该通过调整（　　）或（　　）来实现。

⌈6.3⌋　快速调整曝光

在很多情况下，我们需要快速设定曝光参数以保证拍摄的效率或及时抓拍那些"珍贵的瞬间"和"伟大的时刻"。这时，我们可能来不及盘算怎样设定曝光参数，因为贻误拍摄时机是非常遗憾甚至是不可原谅的。虽然相机的全自动或程序自动曝光模式不需要我们去设置参数——可以拿起相机就拍，但这毕竟属于"傻瓜模式"，只能保证曝光正确，常常无法达到我们想要的结果。比如，你想抓拍一个运动瞬间却发现拍模糊了，抑或你想要一个虚化的背景却发现背景太过清晰了。因此，我们不提倡在拍摄重要题材的时候选用这两种自动曝光模式，而是从可以实现"半自动"控制的快门优先自动（Tv）、光圈优先自动（Av）和手动曝光模式（M）这三种曝光模式中选择。在这三种曝光模式下，我们至少可以让曝光三要素中的一个要素的值为自动设置。那么在拍摄时，我们只考虑剩下的两个甚至一个要素的值就行了，这会让拍摄变得轻松不少，从而有助于精准抓拍。其实，快速调整曝光的原则就是在保证对拍摄结果可控的前提下，合理地将曝光三要素中的一个或两个设定为自动。

6.3.1　抓拍快速运动对象时的曝光设置

抓拍快速运动的对象容易出现运动模糊的情况。我们应优先考虑快门速度的设定，使其适应对象的运动速度，避免出现运动模糊。因此，我们一般选择快门优先自动曝光模式（Tv 模式），把快门速度设置为合适的值。光圈值则由相机自动设定，而 ISO 值也可以设置为自动。这样一来，我们抓拍时就相当轻松了。如图 6.11 所示，马的奔跑速度极快，我们如果不能准确判断快门速度设为多少能保证其清晰，就应快速试拍并进行调整。

第 29 课
常用曝光技巧_
抓拍快速运动对象时的曝光设置

快门优先
评价测光
1/1000（手动）
f/5.6（自动）
ISO1000（自动）

图 6.11　抓拍运动对象时的曝光设置

ISO 值为什么设置为"自动"？我们已经懂得，较低的 ISO 值可以保证良好的画质。在快门优先模式下，我们已经根据需要设定了快门速度，光圈值将由相机自动设定。如果我们为了保证良好的画质设定一个较低的 ISO 值，那么当光线不足时，相机会用较大的光圈来保证曝光准确。如果光圈已经达到最大仍然曝光不足，那该怎么办？为了防止出现这种情况，就只能将 ISO 值设定为"自动"了。在快门优先自动曝光模式下，相机会自动优先提高光圈值直到上限才会提高 ISO 值，从而确保准确曝光和最大限度地保证照片拥有良好的画质。如图 6.11 所示，因为马的速度太快了，为了清晰捕捉它奔跑的瞬间，我们可将快门速度设置为 1/1000 秒。因为曝光时间很短，相机自动设定光圈值为 f/5.6，这是当时所用镜头的最大光圈，但曝光仍然不足，于是相机自动将 ISO 值提高至 1000，确保准确曝光。在如此紧急的情况下，我们的反应能力基本上只够应付调整快门速度，所以，这里将 ISO 值设置为自动是极为必要的，甚至可以说这是保证这张照片拍摄成功的关键。

6.3.2　便于快速调整景深的曝光设置

有时候，我们可能需要频繁调整景深，比如拍摄某个活动场景时，需要在宏大的场景和某些个体特写间频繁切换。前者一般需要大景深，而后者需要较小的景深。调整光圈值作为影响景深的最主要手段之一，依然是我们的首选，因此光圈优先自动曝光模式为通过调整光圈值来快速调节景深提供了便利。在光圈优先自动曝光模式下，快门速度将由相机自动设定。为了防止快门速度太慢而使照片模糊，我们应将 ISO 值设置为自动。这样，当快门速度低至"安全快门"（手持拍摄时能保证画面清晰的最低快门速度，并非固定值，随镜头焦距变化而变化）时，如果曝光仍然

第 30 课
常用曝光技巧 _
便于快速调整景
深的曝光设置

不足，那么相机将自动调高 ISO 值。如图 6.12 所示，这是一张用光圈优先自动曝光模式拍摄的照片，ISO 值设为自动，为了使背景虚化以突出主体，用了最大的光圈 f/2.8，相机自动设定快门速度为 1/80 秒、ISO 值为 1600。这说明 1/80 秒为此时的"安全快门"，但曝光仍然不足，所以相机自动将 ISO 值设为 1600，从而保证曝光的准确。

光圈优先
评价测光
f/2.8
1/80 秒
ISO 1600（自动）

图 6.12　抓拍时需要控制景深的曝光设置

6.3.3　抓拍事件现场时的曝光设置

第 31 课 _
常用曝光技巧 _
抓拍事件现场时
的曝光设置

　　如图 6.13 所示，这是一个教师给学生讲解的活动现场。教师和学生彼此紧密联系，共同构成画面的主体。教师讲解时有肢体的运动，学生也并非完全静止。对于这样的纪实场面，我们应保证人物尤其是主要人物的清晰，首先要根据他们运动的情况，设置好合适的快门速度。其次，我们应保证构成画面主体的人物都处于景深范围内，使其保持清晰，因此还要设置一个合理的光圈值。那么，此时应该选择哪种曝光模式呢？快门优先自动曝光模式显然是不合适的，因为相机自动设定的光圈值并不确定，无法保证景深的合理；光圈优先自动曝光模式可以确保足够景深，而且当相机自动设定的快门速度低至"安全快门"时便不会变得更低，似乎也能保证人物的清晰。需要注意的是，画面中的人物在动，相机可不会管他们动没动，自动设置的"安全快门"可能并不安全，从而出现人物模糊的情况。此时，用手动曝光模式（M 模式）来拍摄才是最佳选择——提前设定好合适的快门速度和光圈值，将 ISO 值设置为自动。拍摄的时候，相机会根据测光结果自动设置一个 ISO 值，使其满足正确曝光的需要。这样，在抓拍时，我们就不必再去调整任何曝

光参数，注意力可全部集中在构图和抓拍"精彩瞬间"上。这将大大提高拍摄的成功率。

手动模式
评价测光
f/4
1/125 秒
ISO 2500（自动）

图 6.13　　抓拍时需要兼顾景深与快门速度的曝光设置

　　此类抓拍，由于 ISO 值设为自动，当遇上拍摄环境光线不足时，当然有可能因 ISO 值较高而出现噪点的情况。此时，我们只得舍弃一些画质了，毕竟这比拍模糊了或景深不足要好。摄影，常常需要权衡和取舍。

6.3.4　测光小技巧和曝光锁定

第 32 课
常用曝光技巧 _
测光小技巧和
曝光锁定

　　我们常有这样的困惑：明明选择了在理论上正确的测光方式，但曝光就是不准确。如图 6.14 所示，盛开的那朵荷花作为主体（红圈部分），应确保曝光准确，其大小在画面中所占比例看起来比较符合局部测光方式的测光范围（约占整个画面的 6%）。然而，事实上，对它测光之后拍出的荷花颜色偏暗，这说明测光并不准确。发现这个问题后，我们当然可以通过加曝光补偿来增加曝光，但应该加多少曝光补偿呢？凭眼睛是无法确定的，我们可能需要试拍几张才能获得满意的曝光。难道就不能做到一次测光准确吗？

　　这朵荷花在画面中的大小占比的确接近局部测光模式的测光范围，但仔细观察会发现，它每一部分的亮度是不一致的。如果我们把整朵花当成一个整体来测光，测光系统就会综合考虑它各部分的亮度进行计算，这样当然有可能造成荷花颜色偏暗。那么，我们可以用两种方式来调整曝光。

　　第一种方式：对花瓣中的较暗处进行点测光，如图 6.15 中的红圈部分，这样必然会使整朵花的曝光加强（快门速度变成了 1/80 秒）。

光圈优先
局部测光
f/5.6
1/125 秒
ISO 100（手动）

图 6.14　　选择局部测光时曝光偏暗

光圈优先
点测光
f/5.6
1/80 秒
ISO 100（手动）

图 6.15　　选择点测光时曝光正常

　　第二种方式：镜头变焦拉近测光并锁定曝光。如果使用变焦镜头，我们仍然可以使用局部测光方式，只需将荷花拉近使其放大，让花瓣某一较暗处的大小在画面中的占比接近局部测光方式的测光范围，然后对这处进行测光，如图 6.16 所示。这时，快门速度将变慢，曝光将增加。

光圈优先
局部测光（拉近）
f/5.6
1/80 秒
ISO 100（手动）

图 6.16　变焦放大拉近后再测光

镜头变焦拉近放大荷花测光时，画面的构图发生了改变，需要重新构图。为了保证重新构图后测光结果不变，我们应在测光时按住相机上的"曝光锁定键"来锁定测光结果（请参照相机说明书操作），直到完成拍摄。如图 6.17 所示，以这样的方式测光后，画面整体变亮了。

光圈优先
局部测光（锁定）
f/5.6
1/80 秒
ISO 100（手动）

图 6.17　曝光锁定后重新构图

不同品牌相机的曝光锁定键的标识可能有所不同，但都设置在右手拇指能方便触摸到的地方，操作方式也基本相同。

上述两种测光方式得到的曝光结果是一样的。不难看出，采用镜头变焦拉近放

大测光并锁定曝光的方式在实际操作中更为便捷，这也是笔者经常使用的一种测光方式。通过这两种测光方式的试验，我们可以懂得，不管你使用哪种测光方式，只要保证测光时拍摄主体的大小在画面中的占比符合这种测光方式的测光范围，就可以确保主体曝光准确。如果拍摄主体的大小在画面中的占比不符合所选的测光方式的测光范围，我们可以更换测光方式或者改变镜头焦距（拉近或推远拍摄主体）后再进行测光，然后用相机的曝光锁定键锁定曝光，重新构图，完成拍摄。

☑ 巩固

1. 全自动曝光模式和程序自动曝光模式虽然能快速完成准确曝光，但缺点是（　　　　　　　　）。抓拍重要题材时，一般选择（　　　　　　　　）等曝光模式。快速调整曝光的技巧在于将曝光三要素中的（　　）个或（　　）个设为自动。

2. 为了方便快速抓拍运动的对象，选择（　　）曝光模式比较合理，同时，应将 ISO 值设为（　　　）。

3. 为了方便快速调整景深，选择（　　）曝光模式比较合理，同时，应将 ISO 值设为（　　　）。

4. 在快门优先自动曝光模式下，根据需要将快门速度设定为固定值，如果曝光不足，相机就会优先自动提高（　　）值直到达到其极限；如果曝光仍然不足，相机才会自动提高（　　）值。相机这样设计的目的是在准确曝光的前提下尽可能保证（　　　）。

5. 在光圈优先自动曝光模式下，根据景深需要将光圈值设定为固定值，如果曝光不足，相机就会优先自动将快门速度降至（　　），然后才会提高（　　）值。

6. 如果对曝光时间和景深同时有要求，就应选择（　　）曝光模式，抓拍时为了保证曝光准确，应将 ISO 值设为（　　　）。

7. 造成测光不准确的原因一般是，被测光的拍摄主体在画面中的占比不符合所选测光方式的测光范围，可以采取（　　）和（　　）的方式进行测光。

🌐 拓展

了解"安全快门"及其与镜头焦距的关系。

第 **7** 章

色温与白平衡

 学习目标

1. 理解什么是色温。
2. 理解色温与白平衡的关系。

　　光源是有颜色的，在摄影中，用色温值来表示光源的颜色。同样的物体在不同色温的光源照射下，呈现的色彩是不同的，只有把相机的色温值设定成跟光源的色温值一致，才能呈现物体本来的颜色，这个设定过程就是设置白平衡。设定相机的色温值也是摄影创作的一种手段。

　　图 7.1 和图 7.2 分别为同一茶具在不同颜色的光源下的曝光效果，图 7.1 中的光源颜色偏暖，接近晴天早上的阳光；而图 7.2 中的光源接近晴天正午的光线条件。正因为光源颜色不一样，所以两张照片的色彩出现差异。

图 7.1　茶杯颜色偏黄

图 7.2　茶杯颜色正常

　　因为茶杯是白色的，我们能轻易地发现这样的颜色变化，如果是一张色彩丰富的照片就不一定了。如果照片中有原本为白色的元素作为参照，那么它的颜色变了，说明其他颜色的元素也偏离了它们本来的颜色。在多数情况下，我们希望被摄对象保持本来的颜色，但光源的颜色又常常是变化的。那么拍摄时如何防止发生偏色现象呢？这就是本章要探讨的问题。在探讨过程中，我们需要了解一些有趣的物理学概念。之所以说是"了解"而不是"理解"，是因为如果从物理的角度来解释这些

概念会比较复杂，理解难度较大。对于摄影初学者来说，这完全没有必要。因此这里只进行简单的解释。

7.1 黑　体

我们已经懂得，在自然界中，物体之所以能被看到，是因为物体将投射到其表面的光反射出去。然而物体并不会将所有的光都反射回去，而是会吸收一部分光。物体对光吸收得越多，就显得越暗，反之就显得越亮。最常见的是自然光，自然光是由红、橙、黄、绿、青、蓝、紫这7种色光组成的。不同物体对每种色光的吸收量和反射量并不一定相同，于是物体就表现出不同的颜色。比如，物体将7种色光中的红色反射出去，而将其他色光大量吸收，那么这个物体就是红色的；如果物体将所有色光反射回去，那它就是白色的；如果物体将所有色光都吸收，它就显示为黑色。

自然界中并不存在能将投射到其表面的光全部反射或全部吸收的物体。科学家们为了进行理论研究，就设计了在任何温度下都能把投射到其表面的光完全吸收的模型，称作"绝对黑体"，简称"黑体"。

7.2 色　温

尽管黑体能将投射到其表面的光完全吸收，但其不会一直表现为黑色，其颜色会随着自身温度的变化而变化。在"绝对零度"（–273 ℃）之下，黑体表现为完全黑色。如果此时对黑体进行持续加热，它的颜色就会像被煅烧的铁块一样，慢慢变化，由黑色慢慢变成红色，接着逐渐变成黄色、白色直到蓝色。这里强调一下，黑体的颜色随温度升高发生变化并非是它反射光的缘故，因为它在任何温度下只会吸收光线，不会反射光线，它之所以呈现颜色是因为它吸收了热量，从而辐射出光波。

第33课
什么是色温

黑体从绝对零度（–273 ℃）开始加温后所呈现的颜色称作"色温"。比如，黑体被加热到1100 ℃左右时，呈现为黄色，它的温度实际上被加热了1100 ℃ +273 ℃ =1373 ℃，这个与绝对零度的温差值就是黑体（光源）此时的色温值，用K作为单位。黑体的温度从绝对零度开始提升了1373 ℃，此时它的色温就是1373 K。

黑体的色温值可以作为参照用来衡量某一光源的颜色，比如：一盏LED灯发出的光与色温值为2700 K的黑体的颜色相同，那么这盏LED灯的色温值就确定为2700 K。

值得一提的是，不能望文生义地将色温理解为"色彩的温度"，色温指的是光

源的颜色。图 7.1 和图 7.2 中的白色茶杯之所以颜色不同，就是因为光源的色温不同：光源色温低，颜色偏黄，所以杯子也偏黄；光源色温高，颜色接近白色，所以杯子也显出自身的白色。

[7.3] 白 平 衡

第 34 课
什么是白平衡

确定光源的色温值对数码摄影来说是必要的。比方，在自然光线中进行拍摄时，随着时间的推移或天气的变化等，光源的色温在不断变化。因为人眼具有很强的适应能力，所以我们能根据色温的变化进行自我调节，总能准确分辨出物体的真实颜色。而数码相机的感光元件就没有这么厉害了，只有使其色温模式与光源的色温值保持平衡，才能使被摄物体呈现出真实的颜色，否则就会出现偏色现象。由于通过白色很容易判断照片是否偏色，所以不管在怎样的光源下拍摄，只要能将白色物体的颜色准确还原，就能将所有颜色准确还原，照片就不会偏色了。

数码相机的色温与光源色温保持一致，使白色物体还原为真实颜色，从而使照片的色彩达到正常，这就是白平衡。白平衡在相机上通常标示为 "WB"。

7.3.1 自动白平衡和预置白平衡模式

数码相机都有调整白平衡的功能，只要将相机的色温值调整成跟光源色温一致，被摄物体的色彩就能真实呈现。

在通常情况下，我们可以将数码相机的白平衡设置为自动（在相机上通常标示为 AWB，如图 7.3 所示）。在自动白平衡模式下，相机将会自动侦测光源色温并把色温值调整成跟光源色温一致，从而准确还原被摄物体的色彩。数码相机可以对 3000 ~ 8000 K 范围的色温进行准确测定。只要光源色温在此范围内，相机设置为自动白平衡时，照片就不会出现偏色。自动白平衡模式尤其适合在室外自然光线下进行拍摄，因为自然光线的色温变化大致在数码相机的色温侦测范围内。

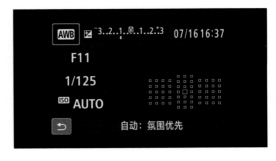

图 7.3 选择自动白平衡

　　而在室内拍摄的时候，光源通常是照明灯具，其色温值有时候会超越数码相机的自动白平衡范围，这时候就会出现照片偏色现象。对此，数码相机提供了一些预置白平衡模式，如日光、阴影、阴天、钨丝灯、荧光灯等，如图 7.4 所示。这些白平衡模式相当于把我们可能遇上的大多数光源进行一个大致分类，拍摄时根据现场光源情况对应选择就可以了，比较便利，虽然达不到精准，但基本能保证照片的色彩的正常。

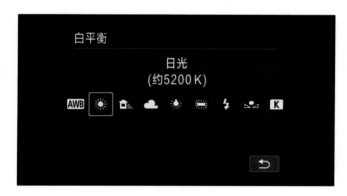

图 7.4　**数码相机的预置白平衡模式**

7.3.2　手动白平衡和自定义白平衡

　　如果选择自动白平衡或预置白平衡模式时照片仍然偏色，那么我们可以在相机的白平衡菜单里选择"K"模式手动设置相机的色温值，如图 7.5 所示。

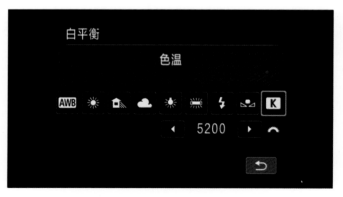

第 35 课
手动白平衡和
自定义白平衡

图 7.5　**手动设置色温值调整白平衡**

　　手动设置色温值时一边观察白色物体在画面中的颜色一边调整，当它的颜色达到正常时就可以拍摄了。如果画面中没有白色物体，我们可以用专用摄影白卡或一

张纯白的纸放在画面中央作为参照，如图 7.6 所示，然后调整色温值使白色正常。这样就可以准确还原被摄对象的色彩。

图 7.6　利用白卡辅助校正白平衡

如果需要在某一光源下持续拍摄多张色调统一的照片，我们可以手动设置好色温，先拍摄一张照片之后，再以这张照片来自定义白平衡，即以这张照片的白平衡数据为基准人为定义一种预置白平衡模式，如图 7.7 所示（具体操作请参照相机说明书）。

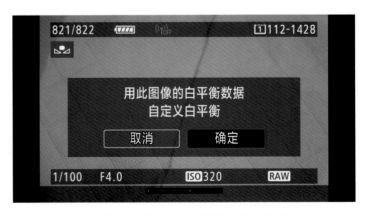

图 7.7　以一张照片的白平衡数据自定义白平衡

自定义白平衡之后，在白平衡选择菜单中选择"用户自定义"模式，如图 7.8 所示。

后续在与被定义的这张照片相同的光源下拍摄时，所有照片的色彩将是统一的，不会出现偏色现象。

图 7.8　　选择自定义白平衡模式

7.3.3　为什么数码相机的色温越高照片越偏暖

设置白平衡时，我们会发现数码相机有一个"怪异"特点：色温值设置越高照片色调越暖，反之越冷。这难道不是与"光源色温越高照片色调越冷、光源色温越低照片色调越暖"自相矛盾吗？

当相机色温值与光源色温值相同时，被摄物的色彩就会得到还原；如果相机色温值高于光源色温值，数码相机就会认为是在高色温下拍摄，因为色温越高色彩越偏冷，于是进行"反向补偿"，自动将色彩变暖。反之，如果相机色温值低于光源色温值，数码相机就自动将色彩变冷。这就是数码相机色温越低照片越冷、色温越高照片越暖的原因。

7.3.4　利用白平衡制造特殊色彩效果

因为调整白平衡可以使照片的色彩达到正常，所以我们可以用白平衡来制造偏色，使照片具有特殊的色彩效果和情绪。因此，白平衡也常被当作进行个性化创作的工具。

第 36 课
利用白平衡制造
特殊色彩效果

图 7.9 适当调高了色温值，增加暖调，令色彩更为鲜明，强调了浓郁的秋天氛围；图 7.10 则是校正白平衡使色彩还原之后的效果，相比图 7.9，色彩的表现力减弱了。

图 7.9　**利用白平衡增加暖调氛围**

图 7.10　**校正白平衡后暖调氛围降低**

又如图 7.11 所示，为了强调夜色氛围，摄影者在拍摄前有意将相机色温值调低，使照片呈现出蓝色的冷调氛围。图 7.12 则是校正白平衡还原色彩后的效果，相比图 7.11，照片的情绪有所不同。

图 7.11　用白平衡增加冷调氛围

图 7.12　校正白平衡后冷调氛围减弱

　　不同的色彩会带来不同情绪，比如红色常常带有热烈、兴奋、警示等意味，而蓝色则常常带来深邃、宁静、忧伤等氛围。

　　调整白平衡可以给照片带来整体色彩变化，使照片形成某种色调，有了整体的色彩风格，从而使照片带有某种情绪。这无疑会丰富摄影创作的手段，为我们表达摄影语言储备更多语料。

巩固

1. 绝对黑体简称（　　　），在任何温度下都能将投射到其表面的光线（　　　）。

2. 在绝对零度下，黑体表现出完全（　　　）色。将其持续加热，它的颜色会逐渐发生变化，从黑到（　　　）、（　　　）、（　　　），一直到（　　　）。

3. 黑体在不同温度时表现出的（　　　）叫色温，其值为黑体的温度加上（　　　）K。

4. 色温不是用来表示温度的，而是用来表示光源的（　　　）的。

5. 摄影中，如果画面中有白色物体，只有将数码相机的色温值设定为与（　　　）的色温相同，才能保证白色物体的颜色正常，从而使整个照片色彩正常，不然就会发生（　　　）。这指的是调整（　　　）。

6. 数码相机的自动白平衡的色温值范围是（　　　）~（　　　），如果光源色温在此范围之外，自动白平衡就不能准确还原真实色彩。自动白平衡最适合在（　　　）光线条件下拍摄。

7. 数码相机一般提供了（　　　）、（　　　）、（　　　）、（　　　）、（　　　）等预置白平衡模式。在晴朗的天气里拍摄，可以选择预置白平衡中的（　　　）模式。

8. 预置白平衡的色温值并不精确，照片仍然有可能发生偏色现象，这时可以选择手动白平衡。手动白平衡通过设置（　　　）来实现，具体做法是调节色温使画面中的（　　　）物体的颜色正常。

9. 自定义白平衡就是将一张在当前光源下拍摄的色彩正常的照片的色温值定义为一种（　　　）模式。

第 **8** 章

曝光的后期调整

 学习目标

1. 认识"数字底片"（RAW）格式。
2. 掌握后期调整曝光的基本方法。

我们一直在强调要养成准确曝光的习惯，可事实上，我们并非能做到完全准确曝光。拍摄完成之后，对照片的曝光进行后期调整是极为必要的。在数码摄影时代，对照片的后期处理被称作"数码暗房技术"，也是学摄影必须掌握的技能。本章将以在摄影界流行且功能强大的图片处理软件 Adobe Camera Raw 为例进行照片后期调整曝光的介绍。

8.1 认识"数字底片"

第 37 课
认识数字底片

前文讲数码相机的曝光时已经介绍，物体的反射光经镜头成像后投射到感光元件上，然后转换成数字信号，形成一个数字化文件存储下来。这个数字化文件包含图像的原始曝光信息，是没有经过任何处理的，所以称为"原始图像文件"，简称"RAW 文件"（RAW 的英文意思是"原始的、未经处理的"）。

RAW 文件并不能直接在屏幕上显示，它只有用专门的软件读取，转换成可视化的图片，才能显示在屏幕上。这很像胶片摄影时代的底片——拍摄后对其进行冲洗定影，然后将底片上的图像曝光在照片纸上。因此，RAW 文件（原始图像文件）常常被称为"数字底片"。

因为 RAW 文件记录的是图像的原始信息，文件占用的存储空间较大，而且多数情况下我们并不需要这么大内存的照片文件，所以数码相机并非默认用 RAW 文件来记录照片，而是采用 JPEG 格式，这是一种对原始图像信息进行有损压缩后得到的图片文件格式。相对于 RAW 格式，JPEG 格式文件丢失了大量原始图像信息，文件占用的存储空间要小得多，这对用于网络传播或在屏幕上显示的照片来说很有必要。另外，对于在屏幕上显示来说，JPEG 格式的照片质量是足够的。

然而，我们常常对拍摄的照片并不满意，希望对照片进行后期处理，使它更符合我们的期望。此时，RAW 文件相较于 JPEG 文件的优势就很明显了，前者是原始图像文件，后者则是有损压缩文件。想想看，对一张"有损"的照片再次进行处理，是不是会对照片质量损伤更大？

因此，如果想在后期处理时最大限度地保留照片的质量，就应该在拍摄前将数码相机的图像存储格式设定为 RAW 格式，这样就有较大的后期调整空间并能最大限度地保留图像的质量。

8.2 不同品牌数码相机的 RAW 格式

RAW 文件是原始图像文件的统称，不同品牌数码相机的 RAW 文件的格式和后缀并不相同，比如：

佳能相机 RAW 文件后缀名为 CR2、CR3；

尼康相机 RAW 文件后缀名为 NEF；

索尼相机的 RAW 文件后缀名为 ARW；

富士相机的 RAW 文件后缀名为 RAF；

松下相机 RAW 文件后缀名为 RW2；

宾得相机 RAW 文件后缀名为 PEF；

……

　　RAW 文件并非可视化的照片，需要用专门的软件来读取和解析，且不同品牌的数码相机各有自己的 RAW 文件读取软件。不过，多数摄影爱好者喜欢用通用的软件来读取 RAW 文件，通用软件可以读取和解析不同品牌相机的 RAW 文件。比如 Adobe 公司旗下的 Photoshop、Bridge、Lightroom（都内置有处理 RAW 文件的 Camera Raw 插件），其最新版本兼容所有知名品牌数码相机的 RAW 文件，功能非常强大，可以说是摄影后期处理照片的首选软件。

8.3　关于 Adobe 公司的 Camera Raw 插件

第 38 课＿
Camera Raw
插件简介

　　大家对 Adobe 公司的 Camera Raw 插件应该并不陌生。在第 5 章，我们曾介绍过通过 Bridge 启用 Camera Raw 插件来对以包围曝光方式得到的照片进行 HDR 合成。

　　用数码相机摄影必然产生大量照片文件，对这些文件的管理应该科学有序，以便于高效地存储、检索、调用和后期处理等。Adobe 公司旗下的 Bridge 是一款专业的图片管理软件，它内置有 Camera Raw 并可以与 Photoshop 相关联。Bridge 是功能强大的管理和照片文件处理工具，兼容几乎所有格式的图片文件，用它管理和处理 Raw 文件可谓得心应手。因此，我们可选用 Bridge 来管理 Raw 文件和调用 Camera Raw 插件来处理 Raw 文件。

8.4　在 Camera Raw 中调整曝光

　　调整曝光是 Camera Raw 最基础的功能之一，如图 8.1 所示，用好红框范围内的这些功能和命令，基本上就可以完成对照片曝光的优化。这些功能和命令大致可分为三个部分：直方图、色彩（色调）、明暗（影调）。下面我们对这些功能和命令的使用进行一一介绍。

图 8.1　**Camera Raw 中与调整曝光相关的基础控件**

8.4.1　用直方图辅助判断曝光情况

与在数码相机中一样，Camera Raw 中也可以显示照片的直方图，如图 8.2 所示。直方图对调整曝光有重要的辅助和参考意义。

第 39 课 _ 直方图在 Camera Raw 的作用

直方图左上角和右上角各有一个小三角图标，分别用来提示照片是否存在暗部缺失（暗部细节缺失，出现死黑）和高光溢出（亮部细节缺失，出现死白）的情况：当分别把鼠标移动到左上和右上的小三角时，会相应出现"阴影修剪警告"和"高光修剪警告"的提示。如果照片没有暗部缺失或高光溢出的情况，小三角呈黑色；如果小三角呈现其他颜色，就表明存在暗部缺失或高光溢出的情况。

图 8.2　**Camera Raw 中的直方图**

如图 8.3 所示，左上的小三角呈黑色，表明照片不存在暗部细节缺失；如图 8.4 所示，右上的小三角呈白色，表明照片存在高光溢出情况，亮部有死白。在通常情况下，我们调整照片曝光时应保证暗部和亮部均有细节，不出现死黑或死白。

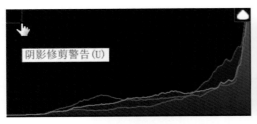

图 8.3　**左上小三角提示阴影修剪**

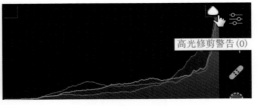

图 8.4　**右上小三角提示高光修剪**

8.4.2　调整照片的亮度——曝光

如图 8.5 所示，导入 Camera Raw 的这张风光照片从直方图来看，没有出现阴影修剪和高光修剪（小三角是黑色的），但照片稍偏暗，需要将其调亮。

如图 8.6 所示，调整亮度用"曝光"控件。用鼠标按住"曝光"

第 40 课 _ 调整照片的整体亮度——曝光控件

控件中间的白色三角形滑块左右滑动可观察到照片亮度的变化："曝光"滑块向右滑动后，参数从"0.00"变成了"+1.55"，照片的整体亮度得到提高。

图 8.5　一张曝光偏暗的照片

图 8.6　调整亮度用"曝光"控件

为了直观地看到照片调整后的差异，Camera Raw 提供了"原图 / 效果图"对

比功能，如图 8.7 红框部分所示。当鼠标移至白色方形按钮上面时，出现"在'原图 / 效果图'视图之间切换"提示，点击方形按钮，在视图区会出现原图与效果图对比视图，如图 8.8 所示。(提示：切换视图后，方形按钮会变换成其他形状，继续点击，可以切换至不同形式的对比视图。)

图 8.7 "原图 / 效果图"切换按钮

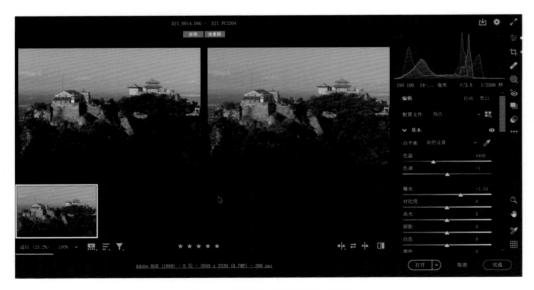

图 8.8 原图与效果图对比视图

8.4.3　调整明暗反差——对比度

第41课：调整照片的明暗反差——对比度控件

简单来说，对比度就是一幅照片中最亮的部分与最暗的部分之间的反差。在一般情况下，在合理范围内，对比度越大，照片越显得清晰醒目，色彩也越鲜明亮丽；而对比度越小，照片越偏灰，色彩越暗淡。

如图8.9所示，向右移动"对比度"控件上的滑块，当对比度值增加至"+30"时，照片的对比度明显增加，照片相较于原图变得更为醒目。

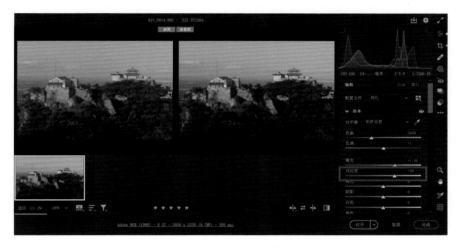

图8.9　"对比度"控件

增加对比度实际上就是强化明暗反差，使亮的更亮、暗的更暗。如果调整幅度过大，就有可能出现暗部缺失或高光溢出，从而使照片丢失部分细节。因此，在调整对比度时，我们不仅要观察照片的效果，还应注意观察直方图的暗部和高光的修剪警告，将对比度控制在合理的程度，尽量减少细节损失。

实操:

在Camera Raw中分别向标尺两端移动"曝光"滑块和"对比度"滑块，观察直方图的变化有什么不同，想想为什么有这样的不同。

8.4.4　调整明暗细节——高光与阴影

第42课：调整照片的亮部和暗部的细节——高光和阴影控件

对照片进行"曝光"和"对比度"调整后，暗部与亮部的层次和细节会受到一定影响。比如，对于一张曝光过度的照片，用

"曝光"控件整体降低亮度后，其暗部的层次和细节可能会部分丢失；而对一张曝光不足的照片整体提高亮度后，其高光的层次和细节也可能会部分丢失。图 8.10、图 8.11 分别显示的是两张拍摄同一场景的照片，原图分别曝光过度和曝光不足；调整"曝光"后，两者亮度基本一致，但分别出现暗部丢失和高光溢出情况。

Camera Raw 提供了"高光"和"阴影"控件，分别用来调整高光和暗部的层次与细节。图 8.10 和图 8.11 中的照片用这两个控件分别进行调整后，修剪警告消失，丢失的细节得以恢复，如图 8.12、图 8.13 所示。

图 8.10　原图曝光过度，调整"曝光"降低亮度后，出现阴影修剪警告

图 8.11　原图曝光不足，调整"曝光"提高亮度后，出现高光修剪警告

图 8.12　调节"阴影"后，阴影修剪警告消失

图 8.13　调节"高光"后，高光修剪警告消失

　　直方图的阴影或高光修剪警告虽然可以提示照片的曝光可能存在异常情况，但并非一定要将这种警告消除（消除后小三角呈黑色）才算合理。我们的调整目标更多的是要消除和减少照片中的纯黑或纯白部分以提升照片的细节，而出现阴影或高光修剪警告并非说明照片中一定存在纯黑或纯白。为了了解照片中是否有纯黑或纯白部分，我们可以在按住键盘 Alt 键的同时，用鼠标按住并移动"高光"或"阴影"滑块来观察：按住 Alt 键的同时向左移动"阴影"滑块，出现阴影映射视图，视图

中的黑色部分，对应的就是照片中的纯黑部分，如图 8.14 所示。此时对照阴影映射视图向右移动"阴影"滑块，使纯黑色减少或消失就可恢复或提升暗部细节。

图 8.14　阴影映射视图

　　按住 Alt 键的同时，向右移动"高光"滑块，照片变成高光映射视图，视图里面白色部分对应的就是照片中的纯白部分，如图 8.15 所示。此时，对照高光映射视图向左移动"高光"滑块，使纯白色减少或消失则可恢复或提升高光细节。

图 8.15　高光映射视图

即使不存在纯黑或纯白，为了增加照片的层次和细节或让影调更加平衡，我们可以对"阴影"和"高光"进行适度调整。图 8.16 所示照片中的天空和云彩并无纯白，近处较暗的树木也没有纯黑的地方。适度调整"高光"和"阴影"后，层次更为丰富，影调更趋于平衡，照片的表现力得到提升，如图 8.17 所示。

图 8.16　照片亮部和暗部均无曝光不准

图 8.17　调整"高光"和"阴影"增加照片层次并提升照片细节

调整"阴影"和"高光"亦非只是为了增加明暗层次及细节。为了突出照片中的主体，我们还可以此来降低主体之外部分的明暗层次和细节。如图 8.18 所示，白色墙壁将树叶的色彩衬托得比较鲜明，令画面表现出秋意，而其细节并不重要。

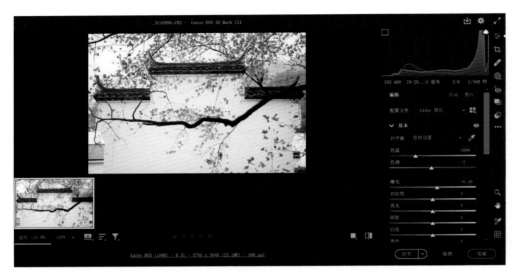

图 8.18　白墙的细节并不重要

调整高光后，白墙的细节降低，与树叶的对比进一步增加，树叶的色彩更显鲜明，如图 8.19 所示。

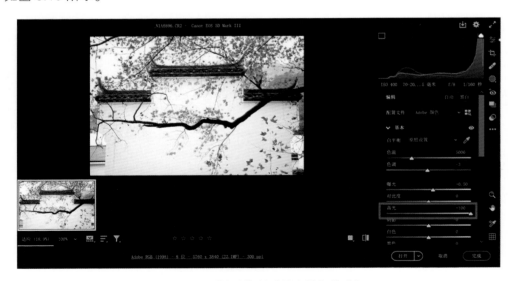

图 8.19　"高光"拉满使白墙细节降低

　　又如图 8.20 中的油灯照片，因调整"曝光"使照片整体亮度增加后，背景细节也因提亮而相应增加，反而削弱了油灯的主体地位。在这种情况下，我们可调整"阴影"使背景细节减少，让油灯重新鲜明而突出，如图 8.21 所示。

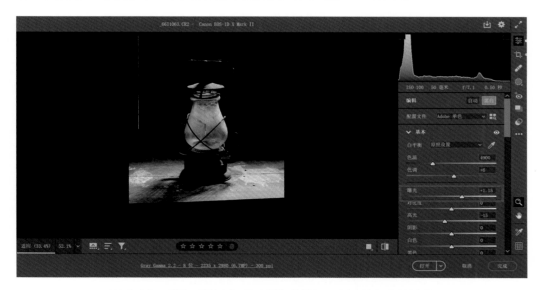

图 8.20　　增加"曝光"后暗部细节增加，削弱油灯主体地位

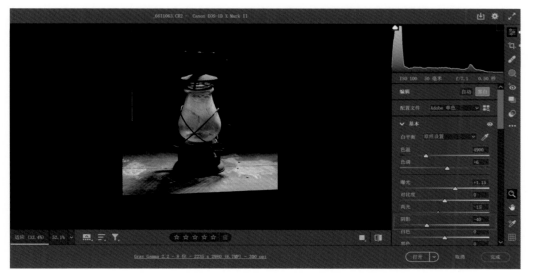

图 8.21　　拉低"阴影"后暗部细节减少，油灯重新变得突出

小结一下，"阴影"控件是用来调整暗部细节的，而"高光"控件是用来调整亮部细节的。同时，我们已经观察到，对"阴影"的调整只针对暗部，不会对亮部有影响；而对"高光"的调整只针对亮部，不会对暗部有影响。这样的话，我们就能对照片的亮部和暗部进行"分层处理"。

8.4.5 定义"黑白场"——黑色与白色

一般来说曝光的理想状况是照片中主体最暗的地方和最亮的地方均有层次和细节。如图 8.22 所示，山体、山上的古建筑和灯火组成画面的主体，其暗部和亮部的明暗层次和细节都较好得到呈现。而山脚下的前景部分则有不少纯黑的地方，这部分因为并非主体，并不需要多少细节，所以，这张夜景照片的曝光是比较理想的，后期甚至不需要做曝光调整。

第 43 课：定义"黑白场"——黑色和白色控件

图 8.22　一张曝光准确的夜景照片

受限于相机的曝光宽容度，我们并不总是能获得理想的曝光。如图 8.23 所示，人物和太阳透过树叶间隙射下的光芒等主体的曝光比较合适，但同为主体的树干因为逆光显得较暗，缺少细节，令整个画面略显压抑。从直方图来看，照片总体偏暗，出现阴影修剪警告，但并没有纯黑和纯白的情况。因此，这张照片的前期曝光还是比较准确的，现在只是暗部过暗且看不到细节。于是，我们可通过调整"阴影"来提升细节，如图 8.24 所示。我们发现，即使把"阴影"值提高到 100，树干中的一些最暗的地方的细节仍然没得到明显提升，而树干的绝大部分已经显得过亮了，以

致整个画面明暗反差降低而显得发灰，照片原本幽静的氛围美感大打折扣。该怎么解决个问题呢？

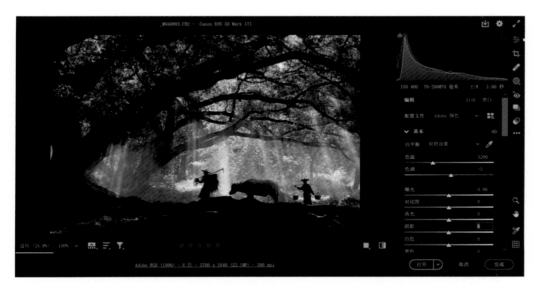

图 8.23 逆光下树干较暗，缺少细节，画面压抑

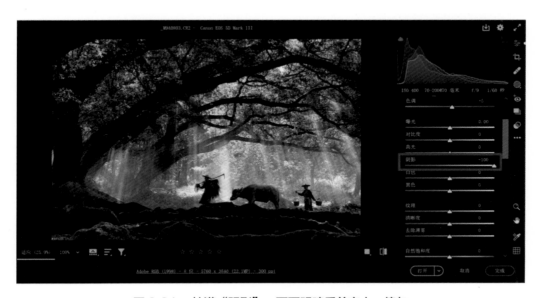

图 8.24 拉满"阴影"，画面明暗反差变小，偏灰

在移动"阴影"滑块时，对比图 8.23 与图 8.24，可以看到直方图的暗部在整

体提亮、细节增加，同时，直方图暗部最右侧的峰值却几乎无变化，这正说明树干最暗的地方的亮度和细节并无改善。这时，向右移动"黑色"滑块，使直方图最暗处的峰值下降，就可以提亮树干最暗的地方并显现其细节。随后，向右移动"阴影"滑块，能够适度增加整个暗部的细节，如图 8.25 所示。这样，照片整体的明暗反差情况就比较理想了。

图 8.25　"黑色"与"阴影"配合使用使暗部细节更为丰富

如图 8.25 所示，调整照片主体最暗部分的亮度使其提升或保留细节，叫作定义（确定）黑场。也就是说，黑场是照片中（主体）拥有细节的最暗的地方。定义黑场的时候，通过暗部映射视图，我们可以直观地看到暗部的细节情况：按住键盘上的 Alt 键，用鼠标按住并移动"黑色"控件的滑块，当照片（主体）最暗的地方刚好看不到纯黑时松开鼠标，黑场就定义好了。

显然，黑场并不是纯黑，因为纯黑不会有细节，这就要求前期曝光准确，使主体最暗处拥有细节，因为后期是不可能凭空生出细节的。

有黑场就有白场。调整照片主体最亮部分的亮度使其提升或保留细节，即定义（确定）白场。白场是照片中（主体）拥有细节的最亮的地方。如图 8.26 所示，原片曝光正常，亮部拥有足够的细节，但直方图右侧峰值低平，说明亮部亮度不够，需要定义白场。我们可以通过高光映射视图来观察亮部的细节情况：按住键盘上的 Alt 键，用鼠标按住或移动"白色"控件的滑块，当照片（主体）最亮的地方快要出现纯白时松开鼠标，白场就定义好了，如图 8.27 所示。

图 8.26 照片的直方图右侧峰值低平，亮部亮度不够

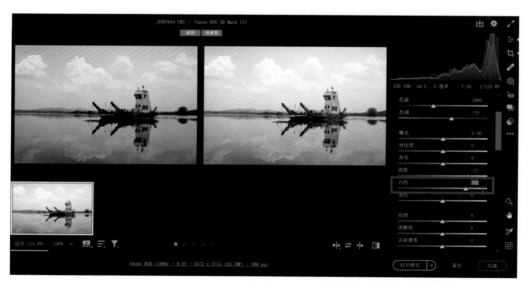

图 8.27 调整"白色"定义白场

　　直方图横坐标左右两个端点之间的部分其实就是相机宽容度的范围。我们能够发现，定义黑场和白场时，实际上是在移动照片直方图的两端，使照片（主体）最暗和最亮的地方纳入相机宽容度之内，使其拥有细节。

第 44 课
校正色彩——
白平衡

8.4.6 校正色彩——白平衡

如果照片偏色，就有必要调整白平衡来进行校正。打开"白平衡"控件的下拉菜单，可以看到其选项跟数码相机的白平衡选项类似，如图 8.28 所示。

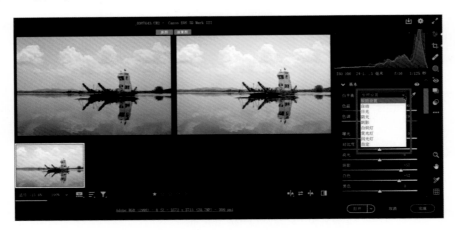

图 8.28　Camera Raw 中的"白平衡"控件下拉菜单

因为"白平衡"中的这些预置模式并不精准，所以能不用就不用。我们可以观察照片中本为白色的元素，用白平衡吸管工具在其上吸取（如果白色面积太小，可以将照片放大吸取）。就可以自动校正白平衡，使其恢复白色，如图 8.29 所示，白色恢复了，整个照片偏色的情况也就得到校正。

图 8.29　用吸管工具校正白平衡

　　如果画面中没有本为白色的元素，用吸管工具吸取本为灰色或黑色的元素也能校正白平衡。不过，照片中的元素是否本为干净的灰色或黑色并不如白色那样容易判断，白平衡仍有可能得不到准确校正。

　　如果照片中没有白色、灰色或黑色的元素，我们就可以手动调整"白平衡"下方的"色温"和"色调"来进行校正。这时候就只能凭视觉感受来进行了，校正的结果将取决于显示器对色彩的还原能力和个人对色彩的感受能力。毫无疑问，这样很难做到准确校正。如果对照片的色彩有严苛的要求，那么在前期拍摄时，我们可在画面中放置摄影专用白板、灰板或黑板，然后拍摄一张照片作为后期校正白平衡的参照样张。拍摄后期，我们可用吸管工具在样张中的白板、灰板或黑板上吸取，校正其白平衡。也就是说，所有在与样张同样光源下拍摄的照片的白平衡校正都以样张照片的白平衡为准，这样就能准确校正照片的白平衡。

8.4.7　后期调整照片曝光的正确思路

第 45 课
后期调整照片曝
光的正确思路

　　我们已经将 Camera Raw 调整曝光的主要控件进行了介绍——"曝光""对比度""高光""阴影""白色""黑色""白平衡"。这些控件只有综合起来使用，才能更好地使照片的曝光结果得到优化。那么，这些控件该先用哪一个，又该怎样综合使用呢？

　　虽然前期拍摄时力求曝光准确，但受限于相机的宽容度，曝光结果并不能完全如人所愿。因此，在拍摄后期，我们应根据照片前期曝光情况，用"曝光"控件调整照片的整体亮度，使主体的曝光尽量趋于完善。如图 8.30 所示的雪景照片，从直方图来看，这张照片的细节基本集中在中间，整体偏灰且暗淡。对此，第一步就应该用"曝光"控件提高整体亮度，如图 8.31 所示。

图 8.30　　**直方图显示像素集中于灰部，画面偏灰且暗淡**

图 8.31　拉高"曝光"，照片整体提亮

　　现在，照片整体亮度已经提高，白雪皑皑的感觉更为明显，只不过仍然偏灰，不够通透。直方图显示，暗部几乎看不到峰值，表现在视觉上就是明暗反差较小。此时，不宜拉大"对比度"来增加明暗反差，因为"对比度"控件是同时使暗部更暗和亮部更亮，而刚才已经通过加大"曝光"将亮部提升到合适的程度，如果再拉大"对比度"，就会使亮部过亮。此时，我们应该通过"黑色"控件来定义黑场，使暗部尽量向左移动，接着通过"白色"控件来定义白场，使亮部尽量向右移动，如图 8.32 所示。定义黑白场时，我们可按住键盘上的 Alt 键来仔细观察直方图的阴影和高光修剪情况，避免出现没有细节的纯黑和纯白。

　　定义好黑白场之后，画面变得通透起来。我们从直方图来分析一下原因：定义黑白场之前，峰值仅仅集中在偏右的较小范围内，而直方图左侧峰值低平，邻近最左侧几乎没有峰值，这表明照片的细节主要集中在亮部和暗部，明暗层次太少。定义好黑白场之后，直方图峰值向左右两侧移动、拉长，整体上暗部更暗、亮部更亮。这就丰富了明暗变化的层次，提升了照片细节，照片自然就不再发灰，而是变得通透起来。我们也可以看到，定义黑白场其实相当于调整了照片的对比度，只不过相较"对比度"控件，可以分别对暗部和亮部的亮度进行调整，调整起来更为自由。

　　定义了黑白场之后，可以发现暗部（背光处的岩石等）亮度降低，尽管直方图中并没有出现阴影修剪警告，但其细节仍然是有所损失的。接下来就应该用"阴影"控件来恢复其细节了。由于亮部的亮度增加，天空的细节丢失了一些，我们可以通过"高光"控件来进一步调整，如图 8.33 所示。对于这幅雪景照片来说，细节越丰富，呈现效果自然越理想。

图 8.32　定义黑白场后明暗反差加大，照片变得通透

图 8.33　分别调整"高光"和"阴影"，优化明暗两部分细节

　　通过上述步骤，调整"曝光"弥补了这张雪景前期拍摄时曝光的缺陷；定义黑白场更好地利用了宽容度空间，使照片的明暗层次更为丰富；调整"高光"和"阴影"进一步提升了照片细节。至此，照片的曝光情况已经大为改善，整体的基调确定下来了。接下来还可以使用"对比度"微调明暗反差和使用"白平衡"控件来校正色

彩，使照片的曝光和色彩进一步完善。由此，我们可以将后期调整曝光的步骤梳理如下：

（1）调整整体亮度（"曝光"控件）；

（2）定义黑白场（"黑色"和"白色"控件）；

（3）调整明暗层次和细节（"高光"和"阴影"控件）；

（4）调整对比度（"对比度"控件）；

（5）校正色彩（"白平衡""色温""色调"控件）。

然而，这样的步骤并非是"规定动作"，不应将其公式化。比如，校正色彩这一步完全可以放在第一步，这取决于摄影者的习惯和照片的特点。对于这幅雪景照片而言，笔者认为，因为照片曝光大体调整好后更容易观察照片的色彩，所以校正色彩可放在最后一步。我们也会发现，调整任何一项参数都会对其他项产生一定影响，可能需要重新对某一项参数进行微调。比如，定义黑白场会对"曝光"产生影响，需要回头再对"曝光"参数进行微调。

总而言之，后期调整曝光的思路可以大致确定为：首先调整整体亮度，其次定义黑白场，接着调整明暗层次和细节，最后再综合进行微调。

至此，我们介绍了后期调整曝光的基本控件的作用和分析整理出调整曝光的思路。最后再强调一下：曝光的功夫在前期，拍摄时要尽量做到曝光准确，后期只是对曝光做进一步的完善工作。如果前期曝光误差太大，那么后期再怎么调整也于事无补。

[8.5] 几种不同影调照片的调整

虽然我们总结出一套后期调整曝光的总体思路，但将其公式化并不可取，而应该针对照片的特点灵活处理。这里以几种不同影调的照片为例来看看是怎样调整的，以供借鉴。

8.5.1 调整一张低调的照片

第46课
调整一张低调
的照片

图 8.34 所示的照片直方图的峰值集中在暗部，照片整体偏暗，这是一张低调（暗调）的照片。照片中的工人是主体，正处在光照之下，可以看到他工作时的专注和努力；工人身后的背景较暗，与工人形成明暗对比，使工人的形象较为突出。

后期调整的思路是这样的：照片应表现工人工作的艰辛及其吃苦耐劳的品质特征，因此宜进一步强化人物与背景在亮度和细节上的对比，使背景更暗、细节更少，从而烘托人物的主体地位；同时，尽量提升人物的细节，比如皮肤的质感，使其面部表情更为鲜明、肢体动作更具力量感，进一步提升照片的感染力。

图 8.34　　**直方图峰值集中于暗部，照片整体偏暗**

如图 8.35 所示，基于上述思路，对照片进行如下调整：适度增加"曝光"使人物显得更亮；拉高"白色"和拉低"黑色"以强化明暗反差，从而突出人物；拉低"高光"使皮肤细节更清晰，拉低"阴影"使背景细节更少；用吸管吸取白色口罩以校正色彩，使人物皮肤恢复自然。至此，人物更为鲜明和突出。

图 8.35　　**低调照片的综合调整示例**

8.5.2　调整一张高调的照片

图 8.36 是一张逆光照片，前期曝光尚可，但小女孩面部较暗，

第 47 课
调整一张高调的照

没有体现出儿童健康的肤色和活泼可爱的天性。对此,我们可增加曝光,调亮肤色,形成明亮的高调风格:增加"曝光",右移"白色"形成高调,适度左移"黑场"使头发恢复少许黑色;大量拉低"高光"使发丝恢复因调亮失去的细节;适度增加"色调"使面部显得红润。至此,一张高调照片完成,如图 8.37 所示。

图 8.36　逆光下人物面部偏暗

图 8.37　高调照片的综合调整示例

8.5.3　调整一张中灰调的照片

　　如图 8.38 所示,这张照片的本意是想突出病毒消杀人员所处

第 48 课
调整一张中灰调
的照片

工作环境的危险，但照片前期曝光过度使其呈现亮调特征，主题未得到正确体现。基于照片特点，我们可将其调整成中灰调风格。如图 8.39 所示，拉低"曝光"降低亮度，拉低"白色"并提升"黑色"使明暗反差适度增强，这样照片就形成了中灰调；拉高"阴影"，使暗部细节适度恢复，提升"高光"减少亮部细节以保持雾蒙蒙的感觉。至此，照片想要表达的主题得以体现。

图 8.38　　照片曝光过度呈亮调特征，与主题不符

图 8.39　　中灰调风格照片的调整示例

8.5.4　调整一张长调的照片

第 49 课
调整一张长调
的照片

图 8.40 是一张雪后天晴的风光照片，前期曝光没有问题，但受当时空气影响，全图偏灰，仅从直方图就可看出，亮部不亮，暗部不暗。风光照片一般宜调整成清晰亮丽、明暗层次丰富、细节丰富的长调风格。对此，我们进行如下后期调整：拉高"白色"，拉低"黑色"，使明暗对比加强；提升"对比度"，制造更强的明暗对比；拉低"高光"，大量提升亮部细节；适度提升"阴影"，恢复暗部细节；适度降低"色温"，增加一点暖调氛围。至此，照片变得明亮通透，夕阳之下的雪霁美景得以体现，如图 8.41 所示。

图 8.40　一张偏灰的雪景照片

图 8.41　长调风格照片的综合调整示例

巩固

1.Camera Raw 中，照片的直方图左、右上角各有一个小三角按钮，分别叫作（　　　　　）和（　　　　　　），其颜色会随着对照片的调整而发生变化，其作用分别是提醒（　　　　）和（　　　　）。当小三角为黑色时，说明照片暗部没有（　　）色，亮部没有（　　）色，照片没有丢失细节；当小三角为白色时，说明暗部有（　　）色，亮部有（　　）色，照片存在细节丢失情况。

2.Camera Raw 中，"曝光"控件用来调整照片亮度。相较于其他控件对照片亮度的影响，"曝光"控件对亮度的影响是（　　　）的。

3.Camera Raw 中，"对比度"控件可以调整照片整体的明暗（　　　）。

4.Camera Raw 中，"高光"控件用来调整（　　　　　　　　），"阴影"控件用来调整（　　　　　　　　）。

5.Camera Raw 中，"黑色"和"白色"控件用来定义黑白场，黑场指的是照片中（　　　　　　　　），部分白场指的是照片中（　　　　　　　　）部分。定义黑白场实际上是把明暗反差控制在一定范围内，它与"对比度"控件的不同在于，可以（　　）调整暗部与亮部，运用起来更灵活。

6."白平衡"控件用来（　　　　）。

7.后期调整曝光的整体思路为：用（　　）控件校正色彩→用（　　）控件调整照片的（　　　　　）→用（　　　　　）来（　　　　　），将照片的明暗反差确定在一定范围内→用（　　　　　　　）控件调整明暗细节，丰富照片的明暗层次→综合微调，使曝光趋于完善。校正色彩也可以最后进行。

第 9 章

总结

📖 学习目标

1. 整理出一套便于快速操作的曝光步骤。

2. 梳理与每个曝光步骤相关的知识点，形成知识架构。

摄影的前期工作就是准确曝光，形成一套成熟的曝光流程能保证高效且准确地完成曝光。基于这样的思考，将曝光的各项技术和知识要点进行梳理，形成思维导图，有助于形成关于曝光技术的知识架构，从而根据拍摄需要灵活熟练地选择合适的曝光流程。

按下快门是个瞬间动作，但在完成这个动作之前应有充分的思考和对曝光进行合理设定。我们已经对曝光的知识和主要技术有了较为详尽的了解，现在，有必要将这些知识和技术要点梳理一下，将其彼此联系，形成知识架构。这不仅有利于记忆，更有利于形成一套严谨的摄影流程，帮助我们养成良好的操作习惯，从而熟练而高效地完成摄影创作或拍摄任务。

根据前文介绍的内容，现将曝光的步骤进行整理，供大家参考：

（1）选择合适的曝光模式；

（2）设置白平衡；

（3）根据光线条件和拍摄主体的特征选择合适的测光方式；

（4）根据摄影意图，以曝光量指示标尺为参照，设定和调整曝光参数；

（5）完成曝光；

（6）对照片进行后期处理，使曝光趋于完善。

结合上述步骤，再将其中包含的主要知识点进行梳理整合，以便于大家参照复习。

- 快门控制曝光时间
- 光圈控制通光量，影响（控制）景深
- ISO 值影响画质
- 曝光模式（全自动曝光、程序自动曝光、快门优先自动曝光、光圈优先自动曝光、手动曝光）
- 测光方式（评价测光、中央重点平均测光、局部测光、点测光）
- 曝光量指示标尺
- 曝光等级（曝光量换算）
- 曝光补偿
- HDR 模式
- 包围曝光
- 后期处理（白平衡、整体亮度、黑白场、对比度、明暗细节、照片输出）

如果将上述曝光步骤及其涉及的知识点图示出来,就会形成所谓的"思维导图",如图 9.1 所示。借助此图，大家或可厘清头绪，从整体上把握数码摄影控制曝光的过程以及为了优化曝光而使用的一些技术。

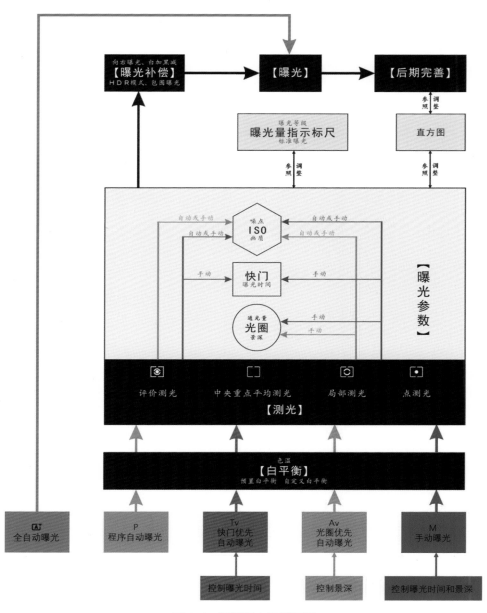

图 9.1 摄影曝光思维导图